아내에게 보내는 편지

라이너 마리아 릴케

아내에게 보내는 편지
세잔에 대하여

2021년 9월 5일 초판 1쇄 찍음
2021년 9월 10일 초판 1쇄 펴냄
지은이 라이너 마리아 릴케
옮긴이 옥희종
펴낸이 이상
펴낸곳 가갸날
주소 경기도 고양시 일산동구 강선로 49 BYC 402호
전화 070.8806.4062
팩스 0303.3443.4062
이메일 gagyapub@naver.com
블로그 blog.naver.com/gagyapub
페이지 www.facebook.com/gagyapub
디자인 노성일

ISBN 979-11-87949-59-6 (03650)

아내에게 보내는 편지

세잔에 대하여

라이너 마리아 릴케

옥희종 옮김

가갸날

릴케의 편지를 묶어내며

내가 세잔Cézanne을 알게 된 것은 파리를 처음 방문했을 때였다. 조각가 로댕Rodin의 제자로 들어가기 위해 파리에 머물던 참이었다. 《파울라 모더존베커: 우정의 책》Paula Modersohn-Becker: ein Buch der Freundschaft에서 그때 이야기를 풀어놓은 적이 있다. 어느 날 파울라가 내 손을 끌고 화상 볼라르Vollard에게 데려갔다. 거기서 난생 처음으로 세잔의 작품을 만났다. 파울라에게 세잔은 예술적 영감을 불러일으킨 중요한 발견이었다.

이제 라이너 마리아 릴케Rainer Maria Rilke가 내게 보낸 편지를 한 권으로 묶어 펴내려 한다. 거장 세잔에 대해 쓴 편지다. 그 작업이 릴케에게 얼마나 중요한 일이었는지 잘 알기 때문에 참으로 기쁘기 그지없다. 이 편지는 세잔의 작품이 릴케의 창작활동에 큰 영향을 끼쳤음을 보여주는 이정표다. 기쁜 마음으로 릴케의 서간문에 붙이는 짧은 머리말을 쓰고 있다.

릴케가 두 번째 러시아 여행을 마치고 보르프스베데 Worpswede 화가마을에 도착했을 때, 파울라와 나 역시 파리에서 돌아오게 되었다. 그가 러시아에서 경험한 것은 우리가 파리에서 경험한 것과 일치했다. 그 당시 릴케는 세심한 방식으로 시각예술과 시각예술가에게 주의를 기울이기 시작했다. 그가 남긴 메모와 편지에서 그는 시각예술가들의 작업방식에 깊은 흥미를 나타냈으며, 그 같은 작업방식이 글을 쓰는 작가들에게도 몹시 중요하다는 점을 강조하였다. 화가와 조각가는 내면세계를 형상화하기 위해 자신들의 도구를 사용해 자연과 마주하는 수련 기간을 갖는 데 비해 글을 쓰는 작가들은 그렇지 않기 때문이었다.

보르프스베데 화가마을에 체류하면서 릴케는 로댕을 연구하기 시작했다. 그것은 곧 그를 세잔에게 이끄는 길이었다. 또한 그가 말한 바 있듯이, 《말테의 수기》에 대한 구상도 가다듬을 수 있었다.

릴케의 이 편지를 통해 그가 세잔과 시각예술에 헌신하면서 얻은 교훈이 무엇인지 알 수 있을 것이다. 그것은 여전히 우리 모두에게 중요한 내용을 포함하고 있다.

클라라 릴케

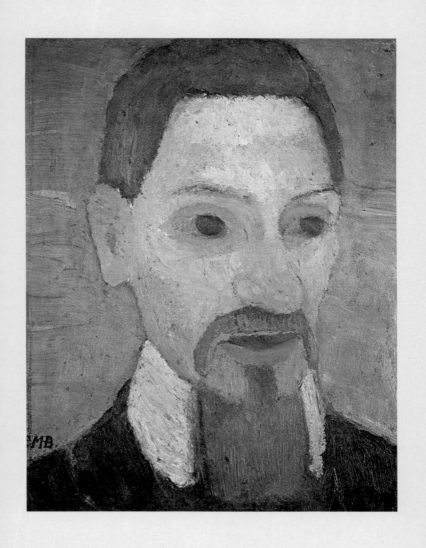

그림1
파울라 모더존베커, 〈라이너 마리아 릴케의
초상〉(1906).

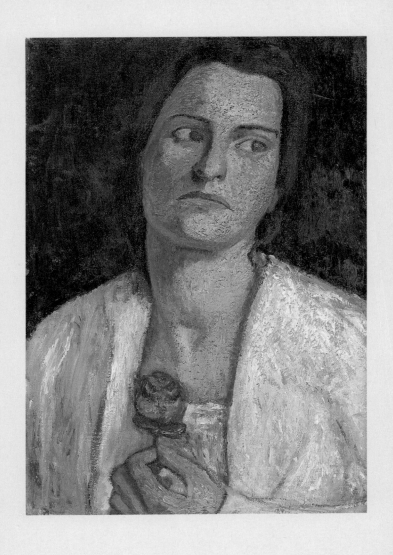

그림2
파울라 모더존베커, 〈클라라 릴케 베스토프〉(1905).

일러두기

* 이 책의 원전은 *Briefe Über Cézanne* (Insel Verlag, 1952)이다.
 영역본 *Letters On Cézanne* (Fromm International Publishing Corporation, 1985)과
 Letters Of Rainer Maria Rilke 1892-1910 (W.W.Norton And Company Inc., 1945)를
 번역에 참조하였다.

* 독자의 이해를 돕기 위해 인명을 중심으로 일부 필요한 곳에는 주를 달았다.

* *Briefe Über Cézanne* 에는 모두 8점의 세잔 그림이 흑백으로 실려 있다.
 이 책 한글본에는 세잔을 비롯한 작가들의 많은 그림을 컬러로 수록하였다.
 세잔 외의 작가들의 작품은 본문의 내용과 관련되는 경우로 한정하였다.

차례

어떻게든 나도 뭔가를 할 방법을 찾아야 합니다.
가식적인 글이 아니라 고단한 작업 끝에 나온 글이어야 합니다.
어떻게든 모든 것을 담아낼 수 있는 아주 미세한 구성요소들,
나의 예술적 세포, 확실한 유형의 표현수단을 발견해야 합니다.

루 안드레아스 살로메에게
1903년 8월 10일

Rainer Maria Rilke

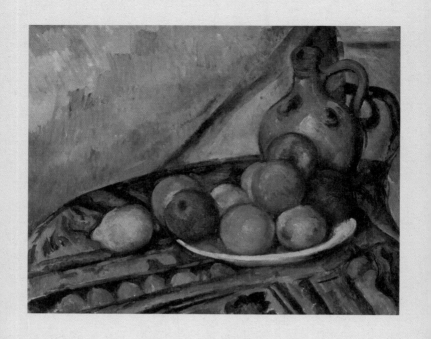

그림3
폴 세잔, 〈테이블 위 과일과 주전자〉(1890년경).

호텔 뒤콰이 볼테르

1907년 6월 3일 월요일

… 이곳에서는 보는 것과 일하는 것이 많이 다릅니다. 다른 곳이라면 보고 난 다음에 생각하겠지요. 여기서 그것은 거의 하나이고 동전의 양면 같습니다. 당신도 돌아 왔군요. 놀라운 일도, 깜짝놀랄 일도, 충격적인 일도 아닙니다. 축하할 일은 더욱 아닙니다. 축하했던들 진작에 방해를 받고 말았을 것입니다. 여기서는 사소한 일이든 대단한 일이든 모든 것이 늘상 우리를 따라다니며 우리와 함께합니다. 과거의 모든 것들은 마치 누군가가 명령을 내리기라도 한 듯이 줄 맞추어 재정렬됩니다. 그리고 현존하는 모든 것들은 몹시도 간절해 보입니다. 마치 무릎 꿇고 당신을 위해 기도라도 하듯이…

파리 29구 캐세트 거리

1907년 6월 24일 월요일

··· 오늘 아침 일찍 당신의 모든 생각이 담긴 긴 편지를 읽고, 확실히 모든 예술은 인간이 위험에 빠져 더 이상 나아갈 수 없는 마지막까지 경험해 본 결과의 산물이라는 생각이 들었습니다. 더 막다른 곳에 이를수록 더 개인적이고 독특한 경험을 하게 됩니다. 결국 예술은 이러한 독특함을 억제하지 않고 잘 발현해 명확히 표현하는 것입니다. ··· 예술작품 속에는 그것을 창조해야만 하는 사람의 삶을 도와주는 것이 들어 있습니다. 예술작품은 그의 본보기이며, 그가 들고 기도하는 묵주의 매듭이며, 그의 독립성과 진정성을 거듭 확인해 주는 증거입니다. 그 증거는 오직 그에게만 드러날 뿐 외부세계에는 단순한 실재로서 이름 없이 존재합니다.

우리는 최상의 것에 견주어 자신을 검증하고 노력해야 합니다. 하지만 우리가 예술작품에 들어가지 않는 한, 아마도

우리는 이 최상의 것에 대해 침묵을 지켜야 하며, 다른 사람과 공유하는 것을 조심해야 하며, 소통하는 도중에 그것을 포기해서도 안될 것입니다. 그것은 다른 누구도 이해하지 못하거나 심지어 이해할 필요가 없는 우리 내면에 있는 독특함에 지나지 않기 때문입니다. 작품의 정당성과 그 안에 있는 법칙을 드러내기 위해서는 우리의 개인적 광기와 같은 작품 속으로 들어가야 합니다. 그것은 마치 예술 영역의 투명성 속에서만 잘 드러나 보이도록 설계된 디자인과 같기 때문입니다.

그럼에도 불구하고 의사소통의 자유를 찾자면 두 가지 정도가 있습니다. 하나는 완성된 작품과 대면할 때 일어나고, 다른 하나는 완성된 작품을 다른 사람에게 보여주고 그로인해 서로 돕고 존중하는 가운데 (겸허한 의미에서) 일어나는 일상생활에 속하는 것입니다. 두 경우 모두 작품의 결과물이 있어야 합니다. 만약 다른 사람에게 자기 작품의 발전과정을 보여주지 않는다 하더라도, 그것이 꼭 신뢰의 부족이나 서로간에 무언가가 누락되었다거나 배제를 의미하는 것은 아닐 수 있습니다. 그것은 너무 당혹스럽고 고통스러워서일 수 있으며, 결과물의 유일한 가치는 개인적인 용도에 머물게 될 것입니다.

나는 종종 반 고흐van Gogh*가 그림을 그리기 전에 작품의 주제를 누군가와 함께 검토하고, 작품에 대한 자신의 독창적 견해를 공유해야 했다면, 그것이 고흐에게 얼마나 미친 짓이며 파괴적인 것이었을지 생각하곤 합니다. 고흐의 그림은 그의 존재를 정당화하고 보증하고 확언하는 실체입니다. 그는 가끔 편지 속에서 그런 관계가 필요하다고 느끼는 것 같았지만(편지에서도 대체로 이미 완성된 작품을 이야기하고 있지만 말이죠), 그토록 갈망하던 예술적 영혼의 동지인 고갱Gauguin**이 도착하자, 그들은 둘 다 서로를 증오하게 되고, 그 기회에 서로를 영원히 잊어버리기로 결심합니다. 그리고 절망감 때문에 고흐는 자신의 귀를 잘라버려야 했습니다. (하지만 그것은 단지 예술가들이 느끼는 하나의 측면일 뿐입니다. 또 다른 부분은 여성, 그리고 여성의 역할입니다.)

세 번째는 (단지 상위계층을 위한 테스트로 생각될 수 있을 뿐이지만) 여성이 예술가가 되는 것의 복잡함입니다. 그것은 전혀 새로운 문제입니다. 우리가 그 방향으로 몇 걸음 내딛기도 전에 모든 면에서 우리의 사고를 좀먹기 시작하는 문제입니다. 오늘은 이에 대해 더 이상 말하지 않겠습니다.

*
빈센트 반 고흐Vincent van Gogh: 1853~1890.
네덜란드 출신의 후기인상파 화가.

**
폴 고갱Paul Gauguin: 1848~1903.
프랑스 출신의 후기인상파 화가.

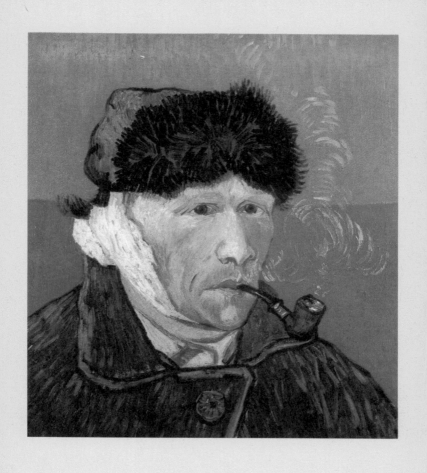

그림4
반 고흐, 〈파이프를 물고 귀에 붕대를 한
자화상〉(1889).

그림5
오귀스트 로댕, 〈세 그림자〉(1886).

파리 29구 캐세트 거리

1907년 6월 28일 금요일

··· 지금 쓰고 있는 로댕Rodin*에 대한 책의 두 번째 장이 끝 날 때까지 꾸준히 매진할 생각입니다. 글을 쓰는 동안에 방 해될 만한 관점의 변화가 일어나서는 안됩니다. 관점이 바뀌 면 잘 정돈되고 단순해 보이던 많은 것들을 파괴할 것이지 만, 변화를 통해서 새롭고 명백하면서도 깊은 의미의 올바른 통찰력이 나오기에는 아직은 낯설게 느껴지기 때문입니다. 당연히 이 두 번째 장은 사실상 또는 전혀 변한 것이 없는 기 존의 강의가 될 것입니다. 어떤 식으로든 지금은 로댕에 대 해 뭔가 새로운 것을 말할 때는 아닙니다. 출판할 준비가 되 는 동안은 강의 전체를 그대로 놔둘 생각입니다.

강의 안에 들어 있는 많은 개념은 그의 작품 전체를 관통 하는 기준은 아닙니다. 오히려 로댕이 우리에게 적용하라고 가르친 기준에 대한 응답일 수 있습니다. 이런 개념들을 이

*
프랑수아 오귀스트 르네 로댕François-
Auguste-René Rodin: 1840~1917.
프랑스 출신의 조각가로 근대 조각의 시조.

제 갓 이해하기 시작했기 때문에 아직 확신은 없지만, 그래도 제법 이해할 수 있을 거라고 생각합니다. 로댕은 자신의 작품에 대한 '생각'을 떠나 작품 안에 머무르고 있습니다. 바로 성취 가능한 것들 안에서죠. 그것은 그가 현실에서 밟아온 겸손하고 인내심 있는 길입니다. 이 점에서 그가 뛰어나다고 느낍니다. 나는 아직 이것을 대체할 다른 믿음을 찾지 못했습니다.

예술의 세계에서 우리는 훌륭히 완성된 작품 안에만 머무를 수 있습니다. 우리가 예술 안에 머무를 때, 예술은 계속해서 성장하고 확장됩니다. 궁극적 직관과 통찰력을 통해서만 작품 속에서 살아 있는 예술가에게 접근할 수 있습니다. 멀리서 보는 사람은 절대로 직관과 통찰력을 얻을 수 없습니다. 그러나 이러한 모든 것은 개개인이 알아서 해야 할 부분입니다. 우리가 성장법칙에 따라 성장한다면, 누군가가 어떻게 성장해 나갈지는 근본적으로 중요하지 않습니다.

파리 29구 캐세트 거리

1907년 9월 13일 금요일

… 최근처럼 헤더가 나를 감동시키고 흥분시킨 적은 없었습니다. 당신의 편지에서 세 개의 헤더 가지를 발견했을 때 말입니다. 그때부터 그 헤더 가지는 가을 흙의 강하고 깊은 향기를 내뿜으며 내 그림책 위에 놓여 있습니다. 그 향기는 정말 멋집니다. 이제껏 나는 흙 그 자체를 하나의 농익은 냄새로 맡아본 적이 없습니다. 바다 향기에 뒤지지 않는 냄새이며, 쓴맛의 경계에 놓인 듯한 냄새입니다. 태초의 소리에 가깝게 느껴지는 꿀보다 더 달콤한 냄새입니다.

그 깊은 곳에는 검은 것이, 거의 무덤에서 나온 것처럼 바람과 함께 담겨 있습니다. 바로 타르와 테레빈 그리고 실론 티입니다. 탁발하는 승려처럼 진지하고 초라한 냄새의 이면에는 귀중한 유향 같은 따뜻한 진액의 내음도 느껴집니다. 그 모양은 자수를 놓은 듯 화려합니다. 마치 자색 비단 페르

시아 양탄자 속에 수놓은 편백나무(마치 태양의 빛을 보완하는 듯한, 열정적인 촉촉함을 지닌 보랏빛 실크)를 연상시킵니다.

당신이 이걸 봤어야 합니다. 당신이 이 헤더 잔가지를 보냈을 때는 아직 그렇게 아름답지 않았을 것 같습니다. 그렇지 않았다면 당신은 분명 어떤 놀라움을 표현했을 것입니다. 지금 그 잔가지의 하나는 낡은 펜과 연필이 들어 있는 상자 안의 검푸른 벨벳 위에 놓여 있습니다. 마치 불꽃놀이같이 느껴집니다. 정말 페르시아 융단 같기도 합니다. 수많은 잔가지들이 정말 놀라울 정도로 잘 만들어져 있군요. 황금색을 품고 있는 이 녹색의 광채를 보세요. 그리고 그 작은 줄기속에 스며 있는 갈색 백단유의 따뜻함과 새롭고 신선한 옅은 녹색의 틈을 보세요.

아, 나는 여러 날 동안 이 작은 조각들의 경이로움에 감탄해 왔습니다. 그리고 이것들이 가득 차 있는 곳을 거닐 때 행복해 하지 않은 것을 진정으로 부끄러워하고 있습니다. 사람이 비참한 것은 항상 미완성인 채로 무능하게 산만하게 세상을 살아가기 때문이죠, 그러한 꾸짖음과 더 혹독한 비난없이는 내 인생의 어떤 시기도 떠올릴 수가 없습니다. 상실감 없이 산 유일한 시기는 루트_{Ruth}*가 태어난 다음의 열흘

정도였다고 생각합니다. 현실은 아주 미세한 부분까지 있는 그대로 묘사할 수 없다는 것을 깨달은 때였죠. 그러나 짐작 컨대 내가 도시의 여름을 넘기기 못했다면, 북녘의 호화로움에서 오는 이 작은 헤더 조각의 경이로움에 이처럼 반응하지는 못했을 것입니다.

그때 내가 묵은 방은 작은 상자 20개쯤을 켜켜이 쌓아올린 듯한 아주 작은 방이었습니다. 그 좁은 방에서 여름을 죄보낸 것이 완전히 헛된 것은 아니었습니다. 마지막 상자 속에 웅크리고 앉아 있는 느낌입니다. 놀랍습니다. 나는 작년에 정말로 많은 노력을 했습니다. 바다, 공원, 나무, 숲에 대한 갈망은 표현할 수 없을 정도입니다.

이곳은 이미 겨울이 성큼 다가왔습니다. 아침저녁으로 안개가 자욱해지기 시작했습니다. 여름내 햇볕이 들던 곳에 희미한 해 그림자가 질 뿐이고, 다알리아, 키 큰 글라디올러스, 길게 줄지어 선 제라늄 같은 여름 꽃이 저마다의 색으로 소리 높여 외치던 정원은 이미 축축해졌습니다. 이것이 나를 슬프게 합니다. 그리고 황폐한 기억을 떠올리게 합니다. 이유는 모르겠습니다. 마치 도시의 여름이라는 음악이 음에 반란을 일으켜 불협화음으로 끝나는 것 같습니다. 아마도 내가 이 모든 것을 깊이 받아들이고 의미를 파악해 나 자신의 일

부분으로 만들려 했기 때문일 것입니다. 실제로 성공한 적은 없지만 말입니다.

일요일을 위해 여기까지만….

파리 29구 캐세트 거리

1907년 9월 16일 월요일

… 모든 면에서 나는 인내심 있게 기다리려 하지만 경솔해지는 경향이 있습니다. 키에르케고르 Kierkegaard *에 따르면 그런 점에서는 새가 인간을 능가합니다. 일상적인 일은 앞을 예측하지 못하는 속에서 이루어지기도 하고, 자발적인 의지에 의해 수행되기도 합니다. 큰 인내심과 '장애가 열정을 촉발한다'는 모토는 매일 밤 우리를 붙잡아 두려는 신의 소망을 방해하지 않는 유일한 섭리입니다. 공백을 남겨두지 않은 채, 신의 손에 붙잡힌 다른 사람들을 생각하지 않은 채 이들 페이지를 덮을지도 모릅니다. …

최근에 클레어 **가 갑자기 '당신은 저명한 부자예요'하고 말했습니다. (그것도 내가 공허함 때문에 몹시 슬펐던 날에 말이에요.) …

*

쇠렌 오뷔에 키에르케고르: Søren Aabye
Kierkegaard: 1813~1855. 덴마크 출신의 철학자.
릴케와 클라라 부부는 파리에서 키에르케고르의
저작을 함께 읽었다.

**

몽파르나스에 위치한 작은 레스토랑 주인의
웨이트리스.

파리 29구 캐세트 거리

1907년 9월 29일 일요일

··· 최근에 포틴에서 구매한 2개의 석류에서 당신이 포르투갈 포도에서 경험한 것을 똑같이 느끼고 있습니다. 꼭대기에 곡선으로 장식된 암술이 달린 묵직한 석류가 정말 멋져 보입니다. 낡은 코도반 태피스트리의 가죽 같은 황금색 껍질의 바탕에는 마치 짙게 붉은색 밑칠이 되어 있는 듯합니다. 아직 속을 열어보지는 않았습니다. 아마도 아직 덜 익었을 것입니다. 익으면 쉽게 그 풍성함을 터뜨리겠지요. 보랏빛 줄로 이루어진 작고 가는 긴 구멍은 멋진 의복을 차려입은 귀족을 연상시킵니다.

그것을 보고 있노라니 남부의 이국적인 것을 느끼고 싶은 욕망과 긴 항해라도 떠나고 싶은 유혹이 내면의 깊은 곳에서 솟아오르는 것을 느낍니다. 그러나 순간 깨달았습니다. 그 모든 것이 이미 내 안에 들어 있다는 것을요. 눈을 질끈 감으

면 더 많은 것을 갖고 있다는 사실을 느낄 수 있습니다. 한 번도 본 적이 없는 〈투우〉를 쓸 때 그런 감정을 느꼈던 것입니다. 어떻게 알았고 어떻게 그 모든 것을 보았을까요! …

파리 29구 캐세트 거리

1907년 10월 2일 수요일

… 멀리서는 정말 믿을 수 없이 들리겠지만, 사실 이곳의 날씨를 보면 이따금씩 늦은 겨울에 어울리지 않는 아주 밝은 날이 중간중간에 끼여 있는 비와 구름의 날들이 생각납니다. 지금 말하는 것을 잘 알 겁니다. 이런 날씨는 썰매타기에 좋을 겁니다. 스케이팅 시즌이 끝난 다음에 말입니다. 아니면 내가 세게른* 씨 집에 머물 때 창문 옆에서 맛보던 오후의 날씨 같을 겁니다. 당신이 스케이트를 타러 브레멘에 갔다가 취소되어 돌아왔을 때입니다. 구름이 끼고 바람이 불고 비가 내리다가는 돌연 날씨가 맑게 개었죠. 반사경에 비친 듯 햇빛이 강하게 내려쬐자 비에 젖은 모든 것들이 눈부시게 하얗게 변해 버렸습니다. 창문에는 하늘이 밝게 비쳤습니다. 그때의 연상이 아주 강하게 남아 있어서 며칠 동안 나는 거의 기억에 없는 파리의 여름이 지난 것이 아니라 추운

*
세게른Seggern: 독일 브레멘 근처에 살던
클라라 베스토프의 지인

28

겨울이 지난 것이라는 느낌이 들었습니다.

　… 어제 몇 주 만에 처음으로, 최근에 네덜란드에서 돌아온 마틸드 볼묄러Mathilde Vollmöller*를 보았습니다. 그녀는 오랫동안 집을 떠나 있다가 돌아온 것이었습니다. 그녀를 만나고 싶지는 않았습니다. 나는 아팠고 혼자 조용히 있고 싶었기 때문입니다. 주븐에서 그녀를 만나 대화하는 동안 그녀는 암스테르담에서 가져온 반 고흐의 복제품을 언급했습니다. 그리고 내게 그들 작품의 포트폴리오를 보고 싶지 않은지 물었습니다.

　보고 싶었습니다. 그래서 어제 오후에 만나자고 제안했습니다. 그게 그녀에게 제일 편하니까요. 한동안 혼자 조용히 지내면서 다른 생활을 억제해 왔기에 익숙하지 않은 나들이였습니다. 혼자서 고독 속에 놓여 있다가 다른 사람과 이야기를 나누며 맛있는 차를 음미하고 나니, 그것이 내 몸에 좋은 영향을 미쳤나 봅니다. 특히 매혹적이고 감동적인 작품의 복제품들을 보자마자, 나도 건강을 유지해서 고흐에 필적할 만한 뭔가를 해야겠다고 생각했습니다. 이 복제품들은 고흐가 자신의 동생에게 보낸 편지(동생의 미망인이 소유하고 있는 수백 통의 편지)에서 이야기한 작품들입니다.

마틸드 볼묄러Mathilde Vollmöller; 1876~1943.
독일 화가.

하지만 여기서 하루하루 인생을 다르게 사는 것은 그리 쉬운 일이 아닙니다. 그리고 나는 마치 말이 기수를 떨쳐버리듯 파리가 한동안 나를 떨쳐버리려고 해왔다는 것을 인정해야 합니다. 양립할 수 없는 것이 자리 잡는 순간을 잘 알 것입니다. 우리는 그걸 여러 번 경험했습니다. 작은 훈계로 이루어진 것들이 결국엔 아주 명확해져서…

여전히 수요일 저녁

1907년 10월 2일

… 글을 쓰느라 너무 피곤해서 여덟 장에서 편지를 대충 끝내 버렸습니다. 그 뒤 몽파르나스 거리로 우유를 마시러 나갔습니다. 이전에 아주 조용히 멋진 시간을 보낸 곳입니다. 당신에게 받은 어제 편지에서 보호를 받고 있다는 느낌이 들었습니다. 마지막 차 한 모금을 목으로 넘기며 반 고흐의 복제품을 마주하였습니다.

어제 전체 작품집을 충분히 검토하지 않아서, 집에 가지고 갈 수 있게 볼뮐러의 허락을 받았습니다. 며칠 동안 그것을 혼자 간직할 예정입니다. 오늘 그 작품들을 다시 보니 기쁨, 통찰력, 힘을 얻을 수 있었습니다. 특별히 정교하지 않은 평범하지만 매우 매력적인 40개의 작품을 복제한 것인데, 그 중 20작품은 반 고흐가 프랑스에 오기 전의 작품들입니다. 회화, 드로잉, 석판화가 섞여 있습니다.

회화 중에는 꽃피는 나무(야콥센Jacobsen*만이 할 수 있었던 것처럼)를 그린 그림이며 들판에 흩어져 있는 사람을 그린 그림이 있습니다. 들판에 있는 사람들은 멀리 넓게 떨어져 있습니다. 그들 너머로 들판이 마치 종이의 경계를 넘어 계속 뻗어가듯이 점점 멀어져가며 밝아집니다. 완전히 지친 늙은 말을 그린 그림 속의 말은 불쌍한 느낌이라곤 전혀 들지 않는 아주 나무랄 데 없는 작품입니다. 최선을 다해 창조해 낸 작품임을 알 수 있습니다. 정원이나 공원을 그린 그림은 편견과 오만이 전혀 묻어나지 않습니다. 다른 간단한 사물을 그린 작품들도 있습니다. 예를 들면 의자는 아주 평범한 의자일 뿐입니다. 이 모든 작품 속에는 그가 나중에 그리기로 약속하고 결심한 성인들 중의 한 명을 떠올리게 하는 요소들이 다 들어 있습니다. (이전에 쓴 편지에서 말했었죠.)

잘 자요. …

*
야콥센Jens Peter Jacobsen: 1847~1885.
덴마크 시인.

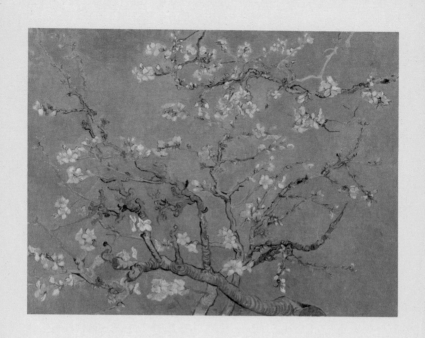

그림6
반 고흐, 〈아몬드 트리〉(1890).

파리 29구 캐세트 거리

1907년 10월 3일 목요일

길게만 느껴지고 지금은 마침내 (내가 주븐에서 알아차린 것처럼) 다른 사람들에게도 실망과 혼란스러움을 주는 이 춥고 무정한 비가 내리는 날에 당신이 나와 함께 있으면 얼마나 좋을까요! 당신이 반 고흐의 작품집(내가 무거운 마음으로 돌려보내는) 앞에 나와 함께 앉아 있으면 좋겠습니다. 이틀 동안 정말 좋았어요. 딱 적당한 순간이 온 것입니다. 당신이라면 내가 아직 보지 못한 것을 많이 보았겠지요. 당신은 아마 목차 앞에 있는 열 줄도 안되는 짧은 전기적 안내문을 읽지도 않았을 겁니다. 당신은 단순히 보는 능력에 의존했을 겁니다.

하지만 이 안내문은 매우 사실적이면서 묘하게 의미가 있습니다. 그는 화상이었고, 3년 후에 그것이 자신의 길이 아니라는 것을 깨달은 다음 영국에 있는 작은 학교의 선생님

이 됩니다. 그러다가 성직자가 되기로 결심했죠. 그는 그리스어와 라틴어를 배우기 위해 브뤼셀로 갑니다. 그런데 왜 길을 둘러 가야만 했을까요? 성직자가 그리스어나 라틴어를 몰라도 된다고 여기는 곳은 없나요? 그래서 그는 이른바 전도사라고 불리는 사람이 되고, 광산지역에 가서 사람들에게 복음을 전합니다. 그리고 설교도 하고, 그림도 그리기 시작합니다. 결국은 자신도 모르게 설교하는 것을 멈추고, 그림만 그리게 됩니다. 어느 날 그는 모든 것을 그만두기로 결심합니다. 혹시 몇 주라도 그림을 그리지 못할 수 있기 때문이었습니다. 그때부터 마지막 순간까지 그림이 그의 전부가 됩니다. 그가 모든 것, 특히 삶을 포기하는 것은 당연해 보입니다. 대단한 전기이군요.

정말 많은 사람들이 마치 그의 일생과 거기서 나온 그림들을 이해하는 것처럼 행동하는데, 정말 그런 것일까요? 화상과 미술평론가들은 프란시스코 성인의 영혼 가운데 무언가가 되살아난 듯한 이 소중한 광신도에 대해 더 많이 당황하거나 더 무관심해야 하지 않을까요? 그의 빠른 출세가 놀랍습니다. 그 또한 수없이 포기했을 겁니다. 작품집에 들어있는 그의 자화상은 초라하고 괴로워 보입니다. 거의 절망적이지만 망가져 있지는 않습니다. 상태가 좋지 않은 강아지

모습이죠. 그가 얼굴을 내밀고 있는 것을 눈여겨 보십시오. 그는 밤이나 낮이나 좋아 보이지 않습니다.

그러나 그의 그림(꽃피는 나무)에서 빈곤은 이미 풍요로워졌습니다. 내면에서 나오는 엄청난 화려함이죠. 그것이 가난한 사람으로서 그가 사물을 보는 방식입니다. 그냥 그의 공원 그림들을 비교해 보세요. 이 또한 마치 가난한 사람들을 위한 공원인 듯이 조용하고 소박하게 표현되어 있습니다. 사치스럽지 않게 나무 안에 표현되어 있음을 알 수 있습니다. 그렇게 하는 것이 이미 편을 드는 듯이 말입니다. 그는 어느 누구의 편도 아닙니다. 공원 편도 아닙니다.

이 모든 것에 대한 그의 사랑은 이름 없는 사람들을 향합니다. 그래서 스스로 그것을 숨긴 것입니다. 그것을 보여주지 않은 채 가지고만 있다가 재빨리 자신의 내면에서 꺼내어 작품 속에 집어넣습니다. 작품의 가장 내밀하고 영속적인 부분 속에 재빨리 투영하는 것입니다. 아무도 그것을 본 사람은 없습니다. 이 40쪽짜리 포트폴리오에서 사람들은 그의 존재감을 그렇게 느낍니다. 결국엔 당신도 이 그림들 앞에서 잠깐이나마 내 옆에 있지 않았습니까? …

파리 29구 캐세트 거리

… 사람이 항상 일할 수는 없습니다. 반 고흐는 아마도 평정심을 잃는 경우는 있었지만, 그 이면에는 항상 작품이 있었습니다. 더 이상 그것을 잃을 수는 없었습니다. 그리고 로댕은 몸이 좋지 않을 때에도 항상 그의 작품 가까이에 있었습니다. 수많은 종이 위에 아름다운 글을 쓰고 스케치하기를 멈추지 않았습니다. 플라톤의 저서를 읽고 플라톤의 생각을 따르려고 노력했습니다.

나는 이것이 단지 훈련이나 강박의 결과만이 아니라고 느낍니다. (만약 그렇다면 내가 최근 몇 주간의 작업 때문에 지쳐버렸듯이 피곤한 일이 되고 말 것입니다.) 그것은 모두 기쁨입니다. 그것은 다른 모든 것을 능가하는 하나의 자연스러운 행복입니다. 어쩌면 누군가는 자신의 '과제'의 본질

에 대해 더 명확한 통찰력을 가져야 하고, 더 확실하게 파악해야 하고, 더 세밀하게 알고 있어야 합니다. 반 고흐가 어느 시점에서 틀림없이 느꼈던 것을 나도 느끼고 있다고 생각합니다. 그것은 '모든 것이 아직 끝나지 않았다'는 강렬하고 위대한 느낌입니다.

하지만 가장 가까운 것에 대한 헌신은 내가 아직 잘할 수 있는 일이 아닙니다. 내 인생 최고의 순간에만 할 수 있는 일입니다. 비록 그것을 필요로 하는 순간이 최악의 경우라도 말입니다. 반 고흐는 〈병원의 안뜰〉을 그릴 수 있었습니다. 그리고 가장 불안한 시절에 가장 불안한 것들을 그렸습니다. 다른 식으로는 버틸 수 없었을 것입니다. 이것은 해야만 하는 것입니다. '어쩔 수 없이 했다'고는 생각하지 않습니다. 그것은 통찰력과 즐거움에서 나와야 하며, 해야 할 많은 일들을 고려해 더 이상 미룰 수 없는 상황에서 나와야 합니다.

아, 일하지 않고 보낸 시간에 대한 편안한 기억들이 없다면 얼마나 좋을까요. 가만히 누워 편히 지내는 기억들 말이죠. 단순한 기다림 혹은 오래된 삽화나 소설, 기타 읽을거리를 훑어보는 기억 같은 것들이죠. 그리고 어린 시절까지 거슬러 올라가는 수많은 기억들이죠. 삶의 큰 영역과 작은 부분 전체를 잃어버렸습니다. 추억조차 잃어버렸습니다. 게으

름의 유혹 때문입니다. 왜일까요?

처음부터 일하는 기억만 있다면 엄청나게 견고한 기반을 갖게 될 것입니다. 그러나 이런 식으로는 어딘가에서 가라앉는 순간은 없을 것입니다. 내면의 세계도 이런 식입니다. 가장 나쁜 이중적 세상이죠. 가끔 나는 작은 가게 앞을 지나갑니다. 예를 들어 센 강변에 있는 가게들이죠. 중고품 가게들이나 작은 중고서점 혹은 동판화를 파는 가게들입니다. 이런 가게들은 창문이 가게 위끝까지 이어져 있습니다. 그러나 아무도 들어가지는 않습니다. 장사를 안하는 것 같아 보입니다. 하지만 들여다보면 사람들이 앉아서 책을 읽고 있는 것을 볼 수 있습니다. 걱정도(부자는 아니지만), 내일에 대한 생각도, 성공에 대한 걱정도 없어 보입니다. 온순한 개 한 마리가 그들 앞에 앉아 있고, 고양이는 마치 책등에 붙어 있는 책 이름을 닦아내기라도 하듯이 줄지어 있는 책을 문지릅니다. 그럼으로써 고요함의 깊이는 더욱 증폭됩니다.

아, 이것만으로 충분하다면 얼마나 좋을까요. 가끔 나는 그런 창문이 큰 가게를 사서 20년쯤 개와 함께 창문 앞에 앉아 있는 꿈을 꿉니다. 저녁에는 뒷방에 불이 켜질 거고, 가게는 어두워지겠죠. 우리 셋은 뒷방에 앉아 식사도 할 것입니다. 누군가가 거리에서 들여다보면 최후의 만찬처럼 보일 겁

니다. 어두운 방의 분위기가 너무 멋지고 축제처럼 느껴질 겁니다. (하지만 이런 식으로 사람들은 항상 모든 걱정과 싸워야 합니다. 큰 것이든 작은 것이든 말이죠.) 내 말이 무슨 뜻인지 알겠지요. 불평하지 말아줘요. 어쨌든 지금도 좋지만, 앞으로는 더 나아질 겁니다. …

파리 29구 캐세트 거리

1907년 10월 6일 일요일 오후

… 빗소리와 시간을 알리는 종소리. 이것은 일요일의 패턴입니다. 당신이 그것을 몰라도, 일요일에는 그렇습니다. 조용한 우리 집 거리에서 들리는 소리입니다. 하지만 오늘 아침에 지나온 오래된 귀족의 저택이 모여 있는 구역에서는 어떤 일요일이 펼쳐질까요? 푸부르 생제르맹에는 오랫동안 닫혀 있는 호텔이 있습니다. 호텔 건물의 회백색 셔터와 건물 안쪽에 자리한 정원과 뜰, 자물쇠가 채워진 육중한 정원 철문이 보입니다. 거만한 느낌에 쉬 접근을 허락하지 않는 곳입니다. 여기 살던 사람들은 쉽사리 만나기 어려운 탤리랜즈 가나 로스차일드 가 같은 상류층이었을 겁니다.

그곳을 지나면 조금 더 작은 집들이 밀집한 조용한 거리가 나옵니다. 고상한 품격이 결코 덜하지 않은 집들이 잘 보존되어 있습니다. 그 중 한 집의 대문이 막 닫히려는 참이었

습니다. 아침 옷차림을 한 하인이 몸을 돌려 조심스럽고 사려 깊게 나를 바라보았습니다. 바로 그 순간 엉뚱한 생각이 들었습니다. 어느 시점에선가 사물의 질서에 약간의 변화가 생겨, 그가 나를 알아보고 뒤로 물러서서 문을 열어 주는 상상입니다. 사랑하는 손자를 맞이하듯 이렇게 이른 시간에 한 노부인이 문 안쪽에 서 있습니다. 그 친숙한 부인의 하녀는 다정하게 미소를 지으며 커튼이 드리워진 방들을 가로질러 내게 길을 안내합니다. 그녀는 공손하면서도 조금은 불안한 마음으로 걸음을 서두릅니다.

단순히 지나치는 이방인이라면 이런 식으로는 아무것도 이해하지 못할 것입니다. 하지만 나는 초상화의 시선, 음악 시계의 다이얼, 그리고 황혼녘의 선명한 기억을 지닌 잘 보존된 거울에서 이 모든 것들이 서로 관련 있다는 것을 느낍니다. 한순간에 나는 어둠 속에서 밝은 빛으로 가득 찬 방을 알아봅니다. 그 중의 한 방은 뒤에 있는 은제품들이 빛을 다 흡수했기 때문에 더 어두워 보일 겁니다. 이 모든 것의 장엄함은 그대로 내게 전해질 것이고, 나는 연자주빛 흰 옷을 입은 노부인을 맞이할 준비를 합니다. 그녀는 너무나 많은 것들로 이루어져 있기 때문에 가끔씩은 마음속에 그려질 수 없을 겁니다.

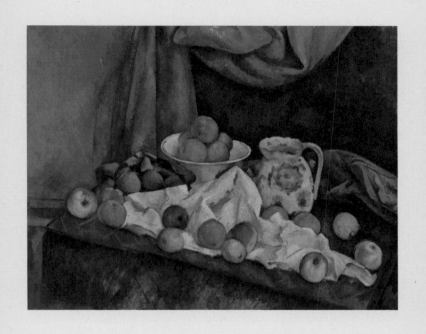

그림7
폴 세잔, 〈정물〉(1892~1894).

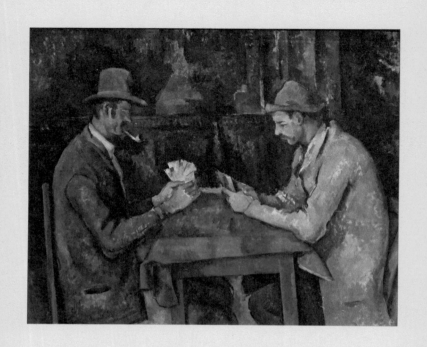

그림8
폴 세잔, 〈카드놀이하는 사람〉(1892~1895).

조용한 거리를 걸으며 여전히 상상에 잠겨 있을 때, 한 과자가게 창문에서 아름답고 오래된 은제품 몇 개를 보았습니다. 활짝 핀 은빛 꽃이 장식된 뚜껑과 거울에 비칠 때 환상적으로 보이는 굽은 주둥이를 지닌 약간 기울어진 물주전자입니다.

이곳이 '살롱 도톤'Salon d'Automne[*]으로 이어지는 길이었다는 것이 믿어지지 않습니다. 그러나 마침내 나는 밝고 화려한 미술 시장에 도착했습니다. 강한 인상에도 불구하고 나는 내적 상상을 떨쳐버릴 수 없었습니다. 노부인은 계속 동행을 고집했고, 나는 여기 와서 그림을 보는 것이 그녀의 품위에 맞지 않을 수 있다고 느꼈습니다. 그녀에게 말할 수 있는 것을 찾지 못할 수도 있다는 생각이 들었습니다.

나는 베르트 모리조Berthe Morisot[**](마네Manet[***]의 제수)의 그림이 있는 방과 에바 곤살레스Eva Gonzales[****](마네의 제자)의 작품이 전시된 벽을 발견했습니다. 세잔Cézanne은 더 이상

[*]
살롱 도톤Salon d'Automne: 프랑스 파리에서 해마다 가을에 열리는 세계적인 미술 전시회. 1903년 시작되어 오랫동안 상제리제 거리에 위치한 그랑팔레에서 열렸다.

[**]
베르트 모리조Berthe Morisot: 1841~1895. 프랑스 인상주의 화가. 에두아르 마네의 동생 외젠 마네와 결혼.

[***]
에두아르 마네Édouard Manet: 1832~1883. 프랑스 인상주의 화가.

[****]
에바 곤살레스Eva Gonzales: 1850~1895. 프랑스 화가.

그 노부인에게는 감명을 주지 않겠지만, 우리에게는 유효하고 감동적이고 중요합니다. 그는 또한 (고야_{Goya}*처럼) 엑상프로방스에 있는 그의 스튜디오 벽을 상상력으로 가득 채웠습니다. (화상 드루_{Druet}가 촬영한 스튜디오 사진이 몇 장 여기에 전시되어 있습니다.) 나의 일요일 일상을 이 정도로만 당신에게 전합니다.

프란시스코 고야Francisco Goya: 1746~1828.
스페인 화가.

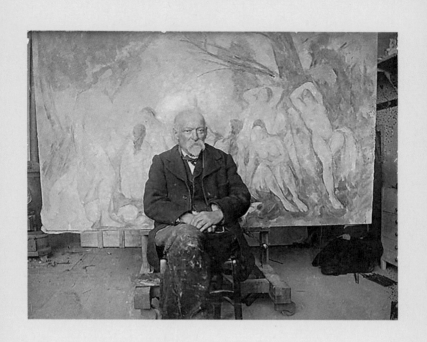

그림9
에밀 베르나르, 〈'대수욕도'와 함께 있는 세잔〉(1904).

파리 29구 캐세트 거리

1907년 10월 7일 월요일

오늘 아침 살롱 도톤으로 돌아갔더니 세잔 작품들 앞에 마이어 그레페Meier-Graefe[*]가 있었습니다. 케슬러Kessler 백작[**]도 함께 있었습니다. 캐슬러 백작은 자신과 호프만스탈Hofmannsthal[***]이 서로에게 소리 내어 읽어 주었던 새로운 책 Book of Images에 대한 많은 아름답고 정직한 비평을 나에게 말해 주었습니다.

이 모든 것은 세잔 전시실에서 일어났는데, 그 방에 전시된 작품들은 강력한 힘으로 사람의 이목을 집중시킵니다. 당신도 알다시피 나는 그림 그 자체보다는 그림 앞에서 서성이는 사람들에게서 훨씬 더 놀라움을 느낍니다. 이 살롱 도

[*] 율리우스 마이어 그레페Julius Meier-Graefe: 1867~1935. 독일의 미술평론가.

[**] 하리 그라프 케슬러Harry Graf Kessler: 1868~1937. 독일 귀족으로 외교관이자 작가.

[***] 후고 폰 호프만스탈Hugo von Hofmannsthal: 1874~1929. 오스트리아 시인, 극작가.

톤도 다르지 않습니다. 세잔 전시실을 빼고는요. 여기서는 모든 현실이 그의 편입니다. 퀼트 천에는 그가 즐겨 사용한 파란색, 붉은색, 그리고 그늘 없는 녹색이 빽빽이 채워져 있습니다. 그림 속 소품들은 하나같이 겸손한 모습입니다. 사과는 모두 요리용 사과이고, 검붉은 포도주 병은 낡은 외투의 둥글고 불룩한 주머니에 다소곳이 꽂혀 있습니다. 잘 지내세요. …

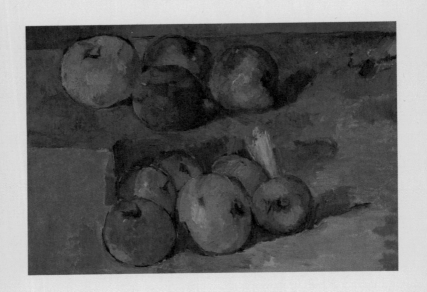

그림10
폴 세잔, 〈사과〉(1878~1879).

50

파리 29구 캐세트 거리

1907년 10월 8일 화요일

… 살롱 도톤에서 이틀을 보낸 후 루브르 박물관을 걷는 것은 이상한 일입니다. 당신은 두 가지를 바로 알아차릴 수 있을 것입니다. 먼저 모든 통찰력 속에는 눈에 띄자마자 색조를 띠고 울부짖는 벼락 같은 느낌이 있다는 것을 알게 됩니다. 그리고 곧바로 이러한 느낌이 전혀 통찰력을 발하지 못하고 있다는 것을 알아차리게 됩니다. 마치 루브르 박물관에 작품이 소장된 이 거장들은 그림이 색채로 이루어진다는 사실을 몰랐던 것처럼 말이죠.

나는 베네치아인들을 지켜보았습니다. 그들은 색채에서는 말할 수 없이 급진적입니다. 당신은 틴토레토Tintoretto[*]에게서 그것이 얼마나 심한지를 느낄 수 있을 겁니다. 티치아노Tiziano[**]보다 훨씬 더 심하죠. 그러한 경향은 18세기까지 계속됩니다. 그 시기 그들의 채색법과 마네의 채색법을 구분

[*] 틴토레토Tintoretto: 르네상스기 이탈리아 화가.

[**] 베첼리오 티치아노Vecellio Tiziano: 르네상스기 이탈리아 화가.

하는 유일한 점은 검은색의 사용이었습니다. 과르디Francesco Guardi*도 그런 점이 있습니다. 화려한 색채를 금지하는 법으로 인해 검은색으로만 곤돌라를 표현해야 해서 밝은 색이 있어도 어쩔 수 없었나 봅니다. 그러나 그는 그것을 색채라기보다는 어두운 반사경으로 더 많이 사용합니다. 마네는 일본인들의 자극을 받아 검은색에 확실히 다른 색들과 똑같은 가치를 부여한 첫 번째 화가였습니다.

과르디, 티에폴로Tiepolo**와 동시대의 베네치아 여성 화가가 한 명 있었습니다. 그녀의 이름을 로살바 카리에라Rosalba Carriera***입니다. 그녀는 여러 왕궁에 초대된 동시대의 가장 유명한 인사들 중 한 명이었습니다. 와토Watteau****는 그녀에 대해 알고 있었죠. 그들은 자화상 파스텔화를 몇 개 주고 받았으며, 서로에 대한 호의를 간직했습니다. 그녀는 여행을 많이 했는데, 비엔나에서 그림을 그렸습니다. 그녀의 작품 150여 점이 드레스덴에 아직도 보존되어 있습니다.

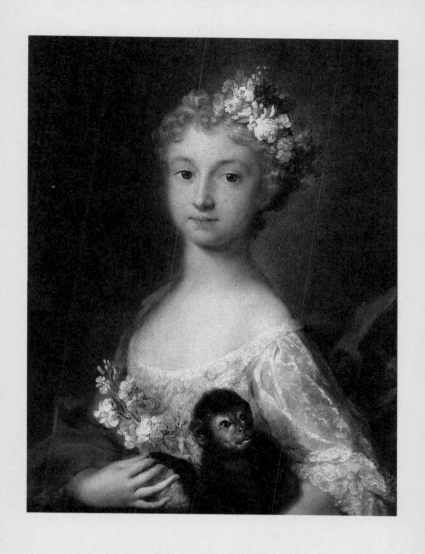

그림11
로살바 카리에라, 〈원숭이를 안은 소녀〉(1721).

그녀의 초상화 세 점은 지금 루브르 박물관에 있습니다. 한 순진한 젊은 아가씨가 빳빳한 목으로 얼굴을 치켜든 채 관람객을 향하고 있습니다. 가슴이 파인 레이스 드레스를 입은 그녀는 꼬리 감는 원숭이 한 마리를 안고 있습니다. 그녀는 초상화의 윗부분에서 밖을 내다보고 있고, 원숭이는 그녀만큼 열성적으로 초상화 절반 길이의 아래쪽에서 무심한 듯 그림 밖으로 시선을 주고 있습니다. 그 녀석은 검은 손을 뻗어, 가는 손가락 하나로 그녀의 부드럽고 둘 곳 몰라 하는 손을 그림 쪽으로 당기고 있습니다. 워낙 한 시대를 풍미한 그림이라서 다른 모든 시기에도 유효할 것입니다. 사랑스럽고 가벼운 그림이지만 정말 잘 그린 것입니다. 그 그림에는 파란 망토와 이상한 형태로 가슴 장식을 대신하는 라일락 흰색의 길리꽃 줄기도 그려져 있습니다.

이 파란색은 라 투르La Tour*, 페로네Peronnet**, 샤르댕 Chardin***에 이르기까지 다른 작가들의 작품에서 볼 수 있는 18세기의 특별한 파란색이라는 것을 알게 되었습니다. 샤르댕에 이르러서도 이 파란색은 그 우아함을 잃어버리지 않았습니다. 그가 자신의 특이한 모자(뿔테의 코안경을 낀 자화상에서)의 리본에 다소 부주의하게 사용했음에도 불구하고

<hr />

* 칼탱 드 라 투르Maurice Quentin de La Tour: 1704~1788. 프랑스 화가.

** 장 페로네Jean Perronet: 1731~1783. 프랑스 화가.

*** 장 시메옹 샤르댕Jean-Baptiste Siméon Chardin: 1699~1779. 프랑스 화가.

말이죠. (폼페이 벽화의 농도 짙은 왁스빛 파란색에서부터 샤르댕, 그리고 세잔에 이르기까지 그 파란색에 관해 논문을 쓰는 사람을 상상할 수 있습니다. 대단한 전기가 되겠죠!)

세잔의 매우 독특한 파란색은 여기에서 나옵니다. 샤르댕이 가식을 벗겨버린 18세기의 파란색입니다. 이제 세잔에 이르러서는 더 이상 어떤 부차적인 중요성을 가지지 않습니다. 샤르댕은 또한 다른 측면에서도 중개자였습니다. 그의 과일은 더 이상 갈라 디너를 생각나게 하지 않습니다. 그것들은 부엌 식탁 위에 흩어져 있을 뿐, 사람들이 우아하게 먹든 그렇지 않든 상관하지 않는 것처럼 보입니다.

세잔에게서 과일은 모두 먹을 수 있는 것을 나타내지 않습니다. 이로 인해 과일은 있는 그대로의 실재적인 것이 되고, 그들의 완고한 존재감은 간단하게 파괴될 수 없는 것이 됩니다. 샤르댕의 초상화를 보면, 그가 괴상하고 외로운 늑대였을 거라는 생각이 듭니다.

내일쯤 세잔은 어느 정도였고 얼마나 슬픈 경우였는지 말해 줄게요. 나는 그의 늙고 초라했던 마지막 몇 년에서 조금은 읽어낼 수 있습니다. 아틀리에로 가는 세잔을 아이들이 매일같이 따라다니며 길 잃은 개한테처럼 돌을 던졌죠. 하

지만 그는 심적으로 놀라울 정도로 내면 깊숙한 아름다움을 지니고 있었습니다. 이따금 드물게 찾아오는 방문객에게 그는 매우 영광스러운 말을 격렬하게 외치곤 했습니다. 당신은 어떻게 그런 일이 일어났는지 상상할 수 있을 겁니다. 잘지내요. …

　오늘은 여기까지입니다. …

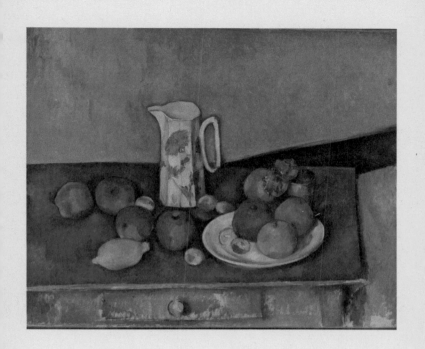

그림12
폴 세잔, 〈테이블 위의 우유 주전자와 과일〉(1890년경).

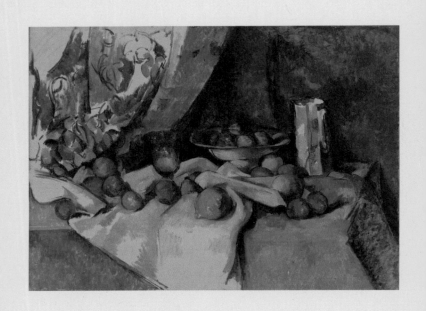

그림13
폴 세잔, 〈사과가 있는 정물〉(1895~1898).

파리 29구 캐세트 거리

오늘은 세잔에 대해 잠깐 이야기하고 싶습니다. 자신의 작업 습관과 관련해 그는 마흔 살까지 보헤미안으로 살아왔다고 주장했습니다. 그때가 되어서야 피사로Pissarro*와의 친분을 통해 그림 작업에 취미를 붙였습니다. 그 후 30년 정도의 기간 동안 그는 그림 작업만 했습니다. 즐거움도 없이, 끊임없이 분노하며 그림 하나하나와 충돌했던 것 같습니다. 자신이 가장 필수적이라고 여긴 것을 담아내지 못했기에 작품에 만족하지 못했던 것입니다. 스스로 '자아실현'이라고 불렀던 것을 그는 루브르 박물관에서 찾았습니다. 루브르 박물관에 전시된 베네치아파 화가들의 작품을 보고 또 보며 그는 그들의 작품세계를 아낌없이 인정하고 받아들였습니다.

사물에 대한 확신과 실체성을 얻으려면, 실체는 그 사람의 사물에 대한 경험에 의해 파괴될 수 없을 만큼 강화되고

* 카미유 피사로Camille Pissarro: 1830~1903. 프랑스 화가.

위력을 발휘해야 합니다. 세잔에게는 이것이 가장 깊은 내면 작업의 목적인 것처럼 보였습니다. 그는 늙고, 아프고, 지친 몸으로, 쓰러질 지경까지 규칙적으로 매일 작업에 몰두했습니다. (종종 그는 어두워지기 전에 분별없는 식사를 한 후 잠자리에 들었습니다.) 아틀리에에 갈 때마다 다른 이들에게 화를 냈고, 사람을 믿지 못했으며, 그들에게 조롱받고 부당한 대우를 받았습니다. 하지만 어린 시절에 그랬던 것처럼, 일요일을 기리기 위한 미사와 저녁기도에 참여했으며, 가정부 브레몽 부인에게 아주 정중하게 좀 더 입에 맞는 음식을 요청하기도 했습니다.

그럼에도 불구하고 세잔은 매일매일 자신이 유일하게 중요하다고 느끼는 것을 성취할 수 있기를 바랐습니다. 그러는 동안 내내 (한동안 숱한 사람들과 어울렸던, 그리 호감이 가지 않는 화가의 증언을 믿을 수 있다고 가정하면) 그는 자기 작품의 어려움을 가장 고집스러운 방식으로 악화시켰습니다. 풍경이나 정물을 그리는 동안 그는 대상 앞에서 공들여 인내했지만, 아주 복잡한 우회로를 택해 접근했습니다. 가장 어두운 톤부터 시작하여, 그 색조들을 넘어설 수 있는 색깔 층을 사용해 깊이를 더하고, 색깔에서 색깔로 확장을 계속했습니다. 그리하여 점차적으로 새로운 중심에서 비슷한 방식

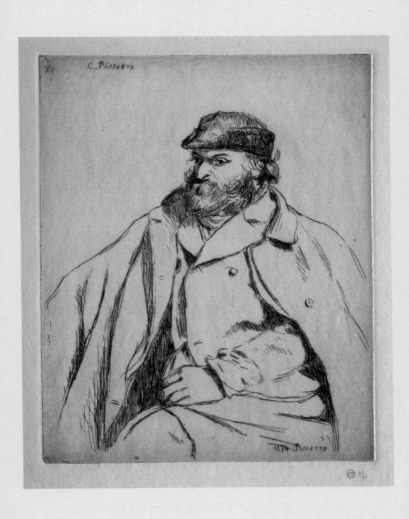

그림14
카미유 피사로, 〈폴 세잔〉(1874).

으로 작업할 수 있는 또 다른 대조적인 그림요소에 도달했습니다.

여기에는 두 가지 절차상의 상호충돌이 있었을 것이라고 생각됩니다. 하나는 본 것을 자신있게 받아들이는 절차이고, 다른 하나는 받아들인 것을 개인적 용도로 바꾸어 사용하는 절차입니다. 그 두 가지는 아마도 서로 즉시 반대하고, 원래 그러하듯이 고함을 지르고, 영원히 간섭하고, 서로를 반박하곤 했을 것입니다. 늙은 세잔은 작업실을 왔다갔다하면서 그들의 불화를 참아냈습니다.

작업실은 조명이 형편없었습니다. 건축업자가 엑상프로방스 사람들이 심각하게 받아들이지 않기로 한 이 늙고 이상한 화가에게 신경을 쓸 필요가 없다고 생각했기 때문입니다. 그는 녹색 사과들이 여기저기 흩어져 있는 아틀리에를 왔다갔다하거나, 절망에 빠져 정원에 나가 앉아 있었습니다. 그러면 그의 눈앞에는 으레 그렇듯이 성당이 있는 작은 마을이 펼쳐집니다. 점잖고 겸손한 사람들의 마을이죠. 반면에 그는 제모공製帽工이었던 아버지가 예견했던 대로 마을사람들과 달랐습니다. 보헤미안이었죠. 그것이 그의 아버지가 보는 방식이었고, 그가 자기 자신이라고 믿는 것이었습니다. 보헤미안이 비참하게 살다가 죽는다는 것을 알고 있던 세잔

의 아버지는 아들을 위해 일하기로 결심했고, 사람들이 그들의 돈을 가져와 맡기는(세잔이 말한 바로는 아버지는 정직했습니다) 일종의 작은 은행가가 되었습니다. 세잔이 나중에 중단 없이 그림을 계속 그릴 수 있는 수단을 갖게 된 것은 이러한 경제적 예방책 덕분이었습니다.

아마도 세잔은 아버지의 장례식에 참석했을 것입니다. 세잔은 어머니를 사랑했지만, 어머니가 세상을 떠났을 때는 장례식에 참석하지 않았습니다. 단 하루도 빠뜨리지 않고 작업에 몰두하기 위해서였습니다. 그만큼 그림 작업은 그에게 중요한 것이었습니다. 장례 역시 분명 중요한 일이고 어머니에 대한 깊은 연민이 작동했겠지만, 어머니의 장례에서조차 예외를 둘 여유가 없었습니다.

그는 파리에 알려지게 되었고, 점차 명성이 높아졌습니다. 그러나 그는 자신이 만든 것이 아닌 성과(다른 사람들이 그를 위해 만든 성과)를 믿지 못했습니다. 그는 소설 〈작품〉 *L'oeuvre*에서 졸라Zola [*] (세잔과 어린 시절부터 가깝게 지낸 친구)가 얼마나 철저하게 자신의 운명과 열망을 잘못 해석했는지를 기억했습니다. 그때부터 세잔은 자신과 자신의 예술에 대한 어떤 종류의 글도 무시해 버렸습니다.

세잔이 한 번은 한 방문객에게 '아무 걱정 없이 일하고 강

[*] 에밀 졸라Emile Zola: 1840~1902. 프랑스 소설가.

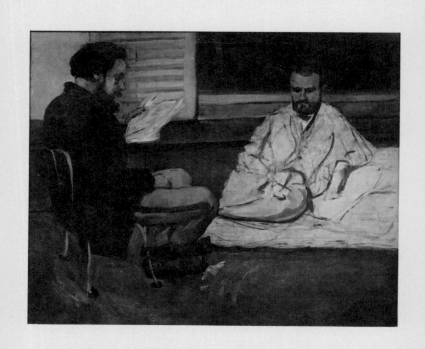

그림15
폴 세잔, 〈에밀 졸라에게 원고를 읽어주는
폴 알렉시스〉(1869~1870).

해져라'고 외쳤습니다. 그 방문객은 식사 도중에 (당신에게 한 번 말한 적이 있는) 〈미지의 걸작〉이라는 중편소설을 언급했습니다. 그 소설 속에서 발자크 Balzac* 는 미래의 발전에 대한 탁월한 예견으로 프레노페르라는 화가를 만들었죠. 이 화가는 윤곽선은 없고 단지 떨리는 이동만 있다는 사실을 발견하고는 망가집니다. 해결 못할 문제 때문에 망가진 거죠. 늙은 세잔은 이 말을 듣고는 돌발적인 상황을 좋아하지 않는 마담 브레몽의 만류에도 불구하고, 자리에서 일어나서 손가락을 여러 번 자신을 향해 가리킵니다. 아마도 고통스러웠을 것입니다. 졸라는 아무것도 이해 못했습니다. 그림을 그리면서 갑자기 아무도 다룰 수 없을 만큼 너무나 거대한 무언가에 직면할 수 있다는 것을 예견한 사람이 발자크였습니다.

다음날 세잔은 언제나 그랬듯이 다시 문제를 공략했습니다. 그는 매일 아침 6시에 일어나서 마을을 지나 자신의 아틀리에까지 걸어가 10시까지 그곳에 머물렀습니다. 그리고 식사를 하기 위해 같은 길을 따라 돌아왔습니다. 식사를 하고는 다시 아틀리에로 출발했습니다. 이따금 아틀리에를 지나 30분 정도 걸었습니다. 수많은 난관을 뚫고 우뚝 솟은 생 빅투아르 산속 계곡에서 세잔은 몇 시간 동안 자신의 '계획'

*
오노레 드 발자크Honore de Balzac: 1799~1850.
프랑스 소설가.

을 찾고 통합하는 데 몰두하곤 했습니다. (신기하게도 그는 로댕이 사용한 단어를 반복해서 언급합니다.)

그의 말에서는 로댕이 떠오르곤 합니다. 예를 들어 그가 오래된 도시가 매일 파괴되고 훼손되는 방식에 대해 불평할 때죠. 유일한 차이점은 로댕은 자신의 위대하고 자신만만한 평정심에서 사실적 발언이 나오지만, 병들고 늙고 고립된 세잔은 분노에 사로잡힌다는 것입니다. 저녁에 집에 돌아오면, 그는 변덕이 죽 끓듯 해서 분통을 터뜨리고 맙니다. 결국은 화를 내는 것이 얼마나 자신을 지치게 만드는지를 깨닫습니다. 그리고 다짐을 하겠죠. '집에 있으면서 그림만 그릴 거야, 다른 건 안할 거야.'

작은 마을인 엑상프로방스에서 그는 상태가 더 안 좋아져서, 다른 곳에서 틀림없이 무슨 일이 일어나고 있다는 끔찍한 추론을 합니다. 언젠가 현재의 상황, 산업, 그리고 전반적인 문제로 대화가 전환되었을 때의 일입니다. 그가 갑자기 소름끼치는 눈빛으로 말했습니다. "그만둬… 이건 끔찍한 인생이야!"

멀리서 보면 약간은 무시무시한 뭔가가 커지는 듯하고, 좀 더 가까이서 보면 그는 무관심과 조롱 속에 있습니다. 갑자기 노인이 된 세잔은 40년 전 파리에서 그린 낡은 스케치

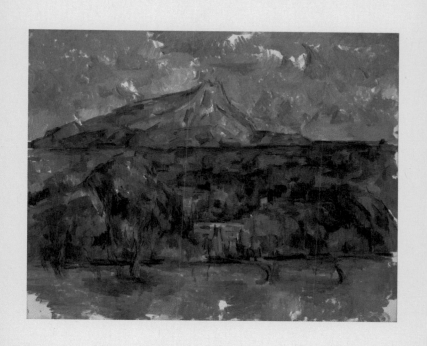

그림16
폴 세잔, 〈생 빅투아르 산〉(1902-1906).

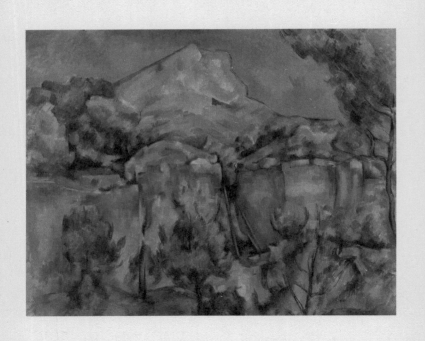

그림17
폴 세잔, 〈비베무스 채석장에서 본
생 빅투아르 산〉(1897년경).

만 가지고 누드화를 그리고 있습니다. 엑상프로방스가 그에게 모델을 사용하도록 허락하지 않을 것을 알고 있기 때문입니다. 그가 말합니다. '기껏해야 오십대의 여성이나 구할 수 있겠지, 이 나이에 무슨. 엑상프로방스에서는 그런 사람을 찾는 것조차 불가능해.' 그래서 그는 그의 오래된 스케치를 모델로 사용합니다. 그리고 브레몽 부인이 잊어 먹은 게 분명한 사과 몇 알이 침대 시트 위에 놓입니다. 사과 사이에는 포도주 병이나 손에 잡히는 무엇이든지 놓습니다.

그리고 (반 고흐처럼) 세잔은 그런 것들로부터 자신의 '성인들'을 만들어냅니다. 그들이 온 세상의 모든 기쁨과 모든 영광을 나타내도록 아름답게 만듭니다. 그는 자신이 그 성인들로 하여금 그렇게 하도록 만들어냈다는 것을 모릅니다. 단지 늙은 개처럼 정원에 앉아 있을 뿐입니다. 그를 다시 불러내 때리고 굶주리게 만드는 일에 굶주린 늙은 개입니다. 하지만 그는 모든 것을 다 바쳐 이해할 수 없는 이 주인에게 집착합니다. 그 주인은 일요일에만 원래의 주인에게 돌아가게 하듯이 자비로운 신에게 잠시 동안 돌아가도록 허락합니다. (그리고 외부 사람들은 '세잔'을 언급하고, 파리의 신사들은 그의 이름을 강조해서 쓰고, 그를 잘 아는 것을 자랑스러워합니다.)

나는 이 모든 것에 대한 이야기를 들려주고 싶었습니다. 많은 곳에서 우리를 둘러싼 것들과 연결되는 이야기이기 때문입니다.

밖에는 아직도 비가 억수처럼 퍼붓고 있습니다. 잘 있어요. … 내일 다시 나에 대해 말하겠지만, 오늘 내가 한 말 속에 나 자신이 얼마나 많이 들어 있는지 당신은 알 것입니다. …

그림18
폴 세잔, 〈4인의 해수욕객 드로잉〉(1879~1882).

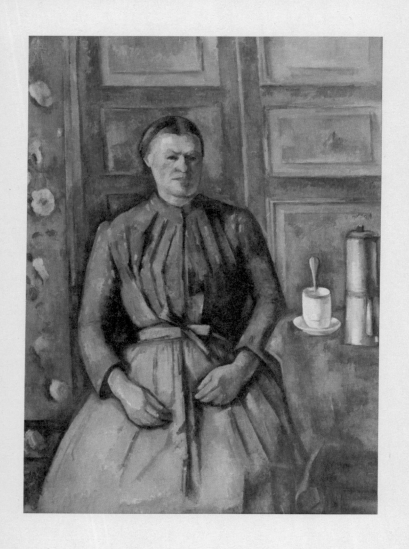

그림19
폴 세잔, 〈커피 주전자와 여인〉(1895).

파리 29구 캐세트 거리

1907년 10월 10일 목요일

… 저항이 없으면 움직임은 물론 우리가 마주치는 모든 것들의 리드미컬한 순환은 존재하지 않습니다. 그러한 사실을 알지 못한다면(점점 더 알수록), 매우 혼란스럽고 속상한 일이 될 것입니다. 당신이 돈 때문에 살롱 도톤(내가 푹 빠져 있는)을 보러 오지 않고, 같은 이유로 내가 여행을 포기해야 한다면 이 또한 속상한 일입니다. 물론 나는 마음을 굳게 먹고 흔들리지 않은 채 내심 여행을 기대할 것입니다.

그 사이에 나는 또다시 세잔의 그림 전시실에 다녀왔습니다. 어제의 편지로 당신은 내가 충분히 그러리라는 것을 짐작했을 것입니다. 오늘도 몇 점의 그림 앞에서 두 시간을 보냈습니다. 무언가 도움이 되는 것 같습니다. 당신에게 유용한 설명을 할 수 있을지는 모르겠습니다. 단숨에 말할 수는 없을 것입니다. 세잔의 작품 두세 개를 잘 골라서 감상하면

세잔의 그림 세계 전부를 이해할 수 있습니다. 그리고 의심의 여지없이 다른 곳에서도 세잔을 이해하는 수준까지 도달할 수 있습니다.

예를 들면 카시러Cassirer*의 수집품에서죠. 지금 나 자신이 한결 발전하고 있다는 생각이 듭니다. 하지만 그렇게 되기까지는 긴 시간이 걸립니다. 처음 세잔이라는 이름과 함께 그의 작품을 만났을 때의 곤혹스러움과 불안을 기억하고 있습니다. 이름도 작품만큼 새로웠죠. 그러고 나서 오랫동안 아무런 진전이 없었는데, 갑자기 제대로 된 안목을 갖게 되었습니다. …

당신이 언젠가 이곳에 올 수 있다면, 〈풀밭 위의 점심식사〉를 보여드리겠습니다. 잎이 무성한 녹색의 나무를 배경으로 앉아 있는 이 여성 누드로 초대하고 싶습니다. 모든 부분이 마네의 그림답습니다. 말로 설명하기 어려운 놀라운 표현력이 발휘된 작품입니다. 오랫 동안의 헛된 시도 끝에 돌연 성공적으로 완성되었지요. 작품 속에는 마네의 모든 표현 수단이 녹아 있습니다. 사람들은 마네가 특별한 수단을 사용하지 않았다고 생각할 것입니다.

어제 그 작품 앞에 오랫동안 서 있었습니다. 하지만 기적이란 게 항상 특별한 사람에게만 일어난다는 말은 맞는 말

*
파울 카시러Paul Cassirer: 1871~1926.
독일 베를린의 화상.

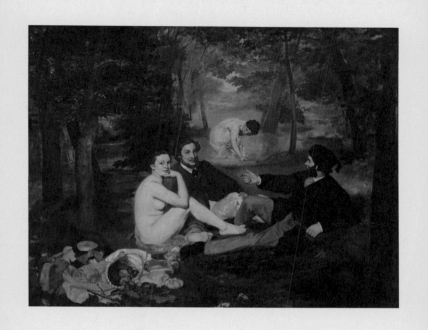

그림20
에두아르 마네, 〈풀밭 위의 점심식사〉(1863).

입니다. 성인에게만 일어나는 것이지요. 세잔은 바닥에서부터 모든 걸 다시 시작해야만 했던 겁니다.

　다음에 소식을 전할 때까지 잘 지내요. …

파리 29구 캐세트 거리

1907년 10월 11일 금요일

··· 오늘 강가에 온 건 정말 잘한 일이었습니다. 확 트인 시야를 뚫고 날아오는 바람이 시원했습니다. 노트르담 성당과 생제르맹 록세루아 성당 뒤쪽은 온통 회색빛이었습니다. 반쯤 사라진 하루의 마지막 기운이 그곳에 모인 듯했습니다. 바로 앞 튈르리 궁전 너머 개선문 쪽은 하늘이 확 트이고 밝은 게 무게감이 느껴지지 않았습니다. 마치 세상 밖으로 나가는 장소라도 되는 듯했습니다. 낙엽이 지기 시작한 커다란 부채 모양의 포플러는 어떤 것에도 의지하지 않는 무심한 푸른 강물 앞에서 노닐고 있습니다. 신이 원근법을 모른 채 펼쳐놓은 광대함이라는 불완전하고 과장된 디자인 앞에서 말입니다.

어제 이후로는 더 이상 기운이 빠질 정도로 단조롭지는 않습니다. 무언지 알 수 없는 변화의 기운이 느껴지고, 이따

금씩 아주 헤픈 기쁨을 느끼는 순간도 있습니다. 어제 진주
층 하늘빛 속에 작은 달이 떠 있는 모습을 처음 보았을 때,
변화를 가져오고 그것을 보증해 주는 사람이 바로 그였다는
것을 이해할 수 있었습니다. 그가 결단을 내려야 할 때가 되
어 가을 하늘 속에서 즐거움을 선사할 때, 나는 어디에 있는
것일까요? …

파리 29구 캐세트 거리

… 집을 나서는 것이 지난주보다 덜 힘듭니다. 그처럼 작은 달이 무엇을 성취할 수 있을지 생각해 봅니다. 최근 며칠은 모든 것이 빛나고, 가볍습니다. 밝은 공기 속에서는 거의 눈에 띄지 않아도 뚜렷합니다. 가장 가까운 것조차도 원근감의 소리를 지니고 있습니다. 평상시와는 달리 제자리에서 사라져 표시만 남습니다. 그리고 원근감과 관련된 강, 다리, 긴 거리, 호사로운 광장 같은 모든 것들은 원금감에 흡수되고 가까이 포용됩니다. 마치 실크 위에 그림이 그려지는 듯합니다.

풍네프 다리 위를 달리는 마차가 얼마나 밝은 연록색인지 당신은 느낄 수 있을 것입니다. 더러 빛바랜 붉은색 혹은 진주색 주택의 방화벽 위에 부착된 포스터가 어떤지도 느낄 수 있을 것입니다. 마네 초상화 속의 얼굴처럼 모든 것이 단

순화되고 몇 개의 규칙적인 밝은 평면으로 줄어듭니다. 그 어떤 것도 하찮고 불필요한 것은 없습니다. 강변 고서적상들이 박스를 열고 새 책, 오래된 누런 책, 자주빛 갈색 서적, 녹색 작품집을 꺼냅니다. 모든 것이 소리를 내어 통일적인 조화를 이루는 데 참여합니다. 참으로 적절하고, 타당하다는 생각이 듭니다.

일전에 마틸드 볼묄러에게 살롱에 함께 가달라고 부탁했습니다. 다른 사람의 면전에서 세잔의 그림에 대한 나의 인상을 제대로 확인하기 위해서였습니다. 그녀는 침착하고 안내글 따위에 영향을 받는 사람이 아니지요. 어제 우리는 그곳에 함께 갔습니다.

세잔은 우리가 다른 곳으로 넘어가도록 놔두지 않았습니다. 나는 이것이 얼마나 대단한 일인지 알아차렸습니다. 화가로서 훈련 받고 높은 안목을 지닌 볼묄러가 이렇게 말했을 때, 내가 얼마나 놀랐을지 생각해 보세요.

"그는 개처럼 그 앞에 쭈그려앉아 초조함도 아무런 속셈도 없이 그저 바라만 보고 있었어요."

그리고 그녀는 그의 작업방식에 대해 몇 가지 탁월한 점 (미완성의 그림에서 읽어 낼 수 있는)을 이야기했습니다. 그녀가 한 지점을 가리키며 말했습니다.

"여기 이것은 그가 알고 있는 것이고, 지금 그것(사과의 한 부분)을 말하고 있네요. 바로 옆에 빈 공간이 있죠. 왜냐하면 그것은 그가 아직 알지 못한 것이었기 때문이죠. 그는 자신이 알고 있는 것만 만들었지, 모르는 것은 만들지 않았네요."

"대단히 양심적으로 그랬군요."

내가 말했습니다.

"오, 그래요. 그는 어딘가 깊은 곳에서 무척 행복했어요. …"

그 다음 우리는 세잔이 파리에서 다른 사람들과 교류했을 때 만든 것으로 보이는 여러 예술작품을 보았습니다. 그리고 그것들을 오해의 여지가 전혀 없는 그의 작품과 비교해 보았습니다. 특히 색채의 관점에서 비교해 보았습니다. 전자의 작품에서 색은 분리된 별개의 것이었습니다. 나중의 작품에서는 단순히 대상을 작품 속에 구현하기 위해 이전에 아무도 사용하지 않았던 자기만의 방식으로 색을 사용했습니다. 대상을 구체적으로 구현하는 과정에서 색은 최대한 확장됩니다. 남아 있는 것은 없습니다. 볼뮐러가 매우 의미심장하게 말했습니다.

"그것들은 마치 저울 위에 놓인 것 같아요. 이쪽에는 대상

이, 저쪽에는 색채가 있어요. 완벽한 균형을 위해 필요한 것보다 더 많거나 모자라거나 하지 않네요. 상황에 따라 약간 다를 수 있지만, 항상 대상과 정확히 일치해요."

나는 결코 그런 것은 생각해 본 적이 없습니다. 그것은 대단히 정확하고, 깨달음을 주는 관점입니다. 또한 어제 나는 색채와 대상이 서로에게 어떤 관계이며 얼마나 다른지, 얼마나 독창성과 관련이 없는지, 천의 얼굴을 지닌 자연에 매번 접근할 때 길을 잃지 않기 위해서는 어떻게 해야 하는지를 알아차렸습니다. 진지하고 양심적으로 자연의 다양한 모습을 탐구함으로써 결코 고갈되지 않는 자연을 발견할 수 있다는 확신도 갖게 되었습니다. 이 모든 것이 얼마나 아름답습니까! …

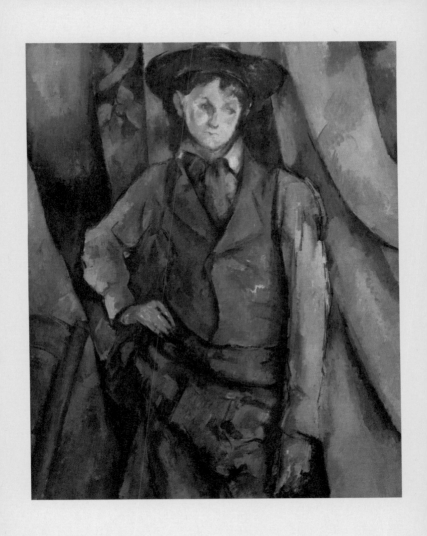

그림21
폴 세잔, 〈붉은 조끼를 입은 소년〉(1888~1890).

파리 29구 캐세트 거리

1907년 10월 13일 일요일

… 이미 자주 말한 것과 같이 비가 계속 내리고 있습니다. 마치 하늘이 단 한 번 환한 빛을 비쳐주고는 연일 고르게 비를 뿌려주는 듯합니다. 그러나 빗줄기가 둔해지는 곳에서는 어제 볼 수 있었던 빛과 그 빛의 깊이를 쉽사리 잊지 못하는 법입니다. 이제는 적어도 그걸 알고 있습니다.

오늘 아침 일찍, 가을을 전하는 당신의 편지를 읽었습니다. 당신이 편지 속에 들여 온 모든 색깔들은 내 마음속의 감정으로 피어났습니다. 그리하여 내 마음은 힘과 광채로 가득 찼습니다. 어제, 내가 이곳에서 녹는 듯 빛나는 가을을 감탄하고 있을 때, 당신은 다른 가을 속을 걸어 집으로 가고 있었습니다. 이곳 가을이 실크 위에 그려지듯, 그곳 가을은 빨간 나무 위에 그려져 있습니다. 그리고 하나의 가을이 다른 가을만큼의 느낌으로 우리에게 다가옵니다. 그렇듯 우리는 모

든 변형의 땅 위에 깊이 놓여 있습니다. 우리는 모든 것을 이해하고 싶은 충동으로 이곳저곳을 걸어 다니는 변덕꾸러기입니다. 그리고 (우리가 모든 것을 이해할 수 없기 때문에) 그 충동이 우리를 파괴할 수 있다는 두려움으로, 마음의 행동에 맞춰 그 충동의 크기를 줄여 나갑니다.

만약 내가 당신을 보러 간다면, 나는 분명 아름다운 황야와 습지, 초원을 맴도는 밝은 풀과 자작나무를 색다른 눈으로 볼 것입니다. 나의 이러한 변화는 이전에 충분히 경험하고, 《시도집》詩禱集에서 공유했던 것입니다. 그럼에도 불구하고 그 당시 자연은 나에게 일반적인 경우였을 뿐입니다. 손이 스스로 줄을 찾아내는 현악기적인 기억소환이라고 할 수 있습니다. 나는 아직은 자연 앞에 앉아 있지 않지만, 나 자신을 자연에서 뿜어져 나오는 정령에 휩쓸리도록 내버려 둡니다. 예언의 능력이 사울에게 왔듯이, 나에게 자연은 그 거대함과 과장된 존재로 다가왔습니다. 정확히 그렇습니다. 자연 그 자체가 아니라 자연이 내게 준 환영을 보면서 돌아다녔습니다.

그때는 세잔이나 반 고흐로부터 배울 수 있는 것이 거의 없었을 것입니다. 세잔이 지금 나를 다루는 방식을 보면 내가 어떻게 변했는지 알 수 있습니다. 나는 아마도 일꾼이 되기

위한 먼 길을 걷고 있고, 아마도 단지 첫 이정표에 도달했을 뿐입니다. 그러나 이미 돌 던지는 아이들만 따라 다니는 홀로 멀리 앞서 걸어간 노인을 이해할 수 있습니다. (고독한 사람을 다룬 글에서 묘사했듯이) 오늘 그의 그림을 다시 보러 갔습니다. 그것이 만들어낸 환경은 놀랄 만합니다. 전시실 사이에 서서 특정한 그림을 보지 않고서도, 그들 그림의 존재가 거대한 현실을 그려내는 것을 느낍니다. 마치 그림의 색채가 우유부단한 사람을 치유해 줄 듯이 느껴지기도 합니다.

선한 양심으로 이렇듯 빨강색, 파란색을 진정 단순하게 그려낸 것이 당신에게는 교훈적일 것입니다. 만약 당신이 열린 마음으로 그들 그림 바로 밑에 서 있으면, 그림들이 당신을 위해 무언가를 하고 있는 듯이 느껴질 것입니다. 당신은 또한 매번 조금 더 분명하게 사랑을 넘어서는 것이 얼마나 필요했는지를 알게 될 겁니다. 결국 그림 작업에 몰두할 때 각각의 대상을 사랑하는 것은 당연합니다. 하지만 사랑을 보여주면, 잘 그리지는 못할 것입니다. 사람은 말하는 대신에 판단합니다. 공정하지 못하게 되죠. 그리고 최고의 사랑은 작품 바깥에 머무르는 것입니다. 안으로 들어가지 못한 채, 해석되지 못한 채, 곁에 남겨지게 됩니다. 그렇게 해서 정서적 그림이 생겨나는 것입니다. (정물화보다 나을 것이 없죠.)

사람이 그림을 그립니다. 나는 그림을 사랑하는 것이 아니라, 바로 이 점을 사랑합니다. 바로 이것입니다. 이 경우 사람들은 스스로 자신이 그림 그리는 것을 사랑했는지 알아야 합니다. 남이 보여주지는 않습니다. 어떤 사람들은 사랑이란 그런 것과 관계없다고 주장하기도 했죠. 사랑은 철저히 창작하는 행위에 소진되고 남는 것이 없습니다. 익명의 작품 속에서 사랑을 비워내는 일, 그런 순수한 것을 창조하는 일은 아마도 이 노인네의 작품에서만큼은 완전히 이루어지지 않았을 것입니다. 의심 많고 꼬여 버린 그의 내면적 본성이 그렇게 하도록 일조했습니다.

만약 그런 사랑을 억지로 품었다면, 그는 분명히 다른 사람에게 자신의 사랑을 보여주지 않았을 것입니다. 그러나 그는 이상함과 편협함을 통해 발달된 기질로 인해 자연에 눈을 돌릴 수 있었습니다. 그리고 모든 사과에 대한 사랑을 삼켜서 그것을 영원히 사과 속에 그려 넣을 방법을 알게 되었습니다. 그것이 무엇인지, 그를 통한 이런 경험이 어떤 것일지 짐작할 수 있겠습니까? 나는 인젤 출판사에서 첫 번째 증거물을 받았습니다. 그 시집 속에는 비슷한 객관성을 향한 본능적인 시작들이 들어 있습니다. 나는 〈가젤〉을 지금 그대로 둘 겁니다. 괜찮군요. 잘 지내요. …

그림22
폴 세잔, 〈강둑에서〉(1904~1905).

그림23
폴 세잔, 〈레 로브 정원〉(1906년경).

파리 29구 캐세트 거리

1907년 10월 15일 화요일

… 그리고 이제, 무엇보다도 로댕이 그린 드로잉을 생각해 보세요. 살롱 도톤에 전시되기로 했었죠. 카탈로그에는 그 사실을 말해 주는 페이지가 하나 들어 있습니다. 하지만 로댕의 드로잉 전시를 위해 마련된 방에는 조악한 아트 상품이 가득 차 있습니다.

그런데 오늘 갑자기 큰 길가에서 로댕의 작품 150여 점이 베른하임 �왼Bernheim-Jeune 화랑에 있다는 기사를 읽었습니다. 당신이 상상할 수 있듯이, 나는 모든 것을 제쳐두고 베른하임 쌘 화랑으로 갔습니다. 거기에 정말로 로댕의 드로잉이 있었습니다. 로댕의 조수로 있을 때 싸구려 백금 액자를 엄청난 양으로 주문해 액자에 집어넣는 걸 도우면서 본 그림들이었습니다. 내가 알던 그림이었죠. 하지만 내가 정말 그 그림들을 안다고 말할 수 있을까요? 달리 보이는 점이 너무

많았습니다. (그건 세잔 때문일까요? 혹은 시간이 지나서일까요?)

내가 두 달 전에 쓴 글은 더 이상 유효하지 않습니다. 어느 부분에서는 유효하겠죠. 그림의 존재에서 도출된 객관적 사실이 아니라 개인적이고 잠정적인 통찰력으로서 더 유효합니다. 예술비평을 할 때 항상 저지르곤 하는 전형적인 실수입니다. 따로 설명이 필요없을 만큼 자명한 사실이라서 신경이 쓰입니다. 통상 여러 가지 해석의 가능성이 열려 있는 작품을 보는 안목에서 분명한 한계가 있음을 알겠습니다. 아무런 강조도 없는, 좀 더 신중하고, 좀 더 사실적인 작품 본연의 모습을 나는 선호하는 편입니다. 혁신적인 방식의 작품을 동경하고, 해석이 반영되어 빛나 보이는 작품은 거부했습니다. 그런 방식으로 몰랐던 작품에 다가갔습니다.

흩어져 있는 작품 사이에서 대략 열다섯 점의 새로운 드로잉을 발견했습니다. 모두 프랑스를 여행중이던 캄보디아 시소와트 왕의 무희들을 그린 작품이었습니다. 그녀들의 춤에 반한 로댕은 오래 남을 작품을 남기기 위해 그녀들을 가까이 따라 다녔습니다. (우리가 그에 대한 글을 읽은 기억이 날 겁니다.)

드로잉 작품 속의 작고 우아한 댄서들은 마치 변형된 가

그림24
오귀스트 로댕, 〈누워 있는 여인〉(1890년대).

젤 같았습니다. 어깨에서 늘어진 가늘고 긴 두 팔은 가냘픈 상반신(부처와 같은 가냘픈 몸매)을 지나 손목까지 이어집니다. 전체가 마치 작업장에서 오래도록 망치질해 빚은 하나의 조각 같은 모습입니다. 손목 끝에 그려진 손은 무대 위의 배우들처럼 민첩하고 독립적인 동작을 취하고 있습니다. 어떤 손일까요? 고요히 명상하는 부처의 손입니다. 열반에 들어 수세기 동안 평화로움을 간직한 부처의 손은 손가락을 붙인 채 무릎 가장자리에 부드럽게 놓여 있습니다. 손바닥은 위를 향하거나 손목 부분에서 급하게 위로 꺾여 있습니다. 누구라도 영겁의 고요를 느낄 것입니다.

깨어 있는 이 손들을 상상해 보세요. 손가락들이 별처럼 펼쳐져 있거나 한 송이 제리코의 장미처럼 서로 맞대고 구부러져 있습니다. 손가락들은 긴 팔의 맨 끝에서 기뻐하고 행복해 하거나 혹은 잔뜩 겁을 집어 먹은 채 스스로 춤을 춥니다. 몸은 바깥쪽을 향하는 춤의 공간적 균형을 잡기 위해 사용됩니다. 무희들의 몸은 동양적 금빛 아우라를 내뿜습니다.

다시 한 번 로댕은 용케도 교묘한 방법으로 그림의 요소들이 서로 개입하도록 만듭니다. 갈색의 얇은 투사지는 겹쳐 놓으면 페르시아 문자를 연상시키는 여러 겹의 작은 주름을

만들어 냅니다. 거기에 엷게 유약을 바른 듯한 장미꽃과 신비한 파란색의 색조는 마치 소중한 미니어처에서처럼 몹시 원시적입니다. 그의 그림은 늘 이렇습니다.

사람들은 꽃을 생각하면 식물표본 속의 페이지를 떠올립니다. 건조의 과정 속에서 형성된 꽃의 우연한 모습이 궁극적이고 최종적으로 정확한 꽃의 모습이 됩니다. 말린 꽃을 떠올린 직후에 나는 그의 수기 〈인간 꽃〉을 어디선가 읽은 기억이 났습니다. 우리가 이런 점을 생각할 수 있도록 로댕이 그 글을 남기지 않은 것은 매우 안타깝습니다. 그것은 아주 분명하기 때문입니다. 그렇다 해도 예전에 자주 그랬듯이 그를 아주 말 그대로 즉각 이해했다는 사실이 감동스럽습니다.

잘 자요, 내일까지…

파리 29구 캐세트 거리
1907년 10월 16일 수요일

　… 하지만 당신이 완전히 회복되어 쉬고 있는지 먼저 말해 줘야 합니다. 당신의 글에는 엄청난 피곤함이 묻어 있었습니다. 또한 감기에 대해 말했습니다. 더 이상 그런 일이 없었으면 좋겠습니다. 그 때 티볼리 야외 쇼는 분명히 당신에게 맞지 않았습니다. 상상할 수 있는 가장 고통스럽고 비현실적인 환경이지 않습니까? 아니, 그것은 상상할 수 있는 그런 종류의 버라이어티 쇼가 아닙니다. 발밑의 땅, 공기, 하늘 같은 현실적인 모든 것을 영원히 잃어버릴 수도 있습니다.

　샹젤리제의 여름 정원 중의 하나에서 30분 동안 폰데어 헤이트von der Heydt*(그가 여기 머물고 있을 때)와 함께 보낸 적이 있습니다. (그것도 야외에서요.) 그 때 흐릿하지만 위협적이었던 기억(어린 시절의 내가 마주해야 했던 어느 무자비했던 저녁 때문에)이 떠올랐습니다. 이 비현실적인 곳

*
칼 폰데어 헤이트Karl von der Heydt:
1858~1922. 독일의 은행가이자 작가.

에서 동물은 그 어떤 것보다 더 현실적일 수 있습니다. 인간은 정말로 모든 것을 가지고 노는 존재입니다. 그들은 한 번도 보지 못한 것, 경험하지 못한 것을 아주 맹목적으로 오용합니다. 그리고 무한정 수집해서는 어디론가 옮겨놓고 거기에 마음을 빼앗깁니다.

이런 종류의 미적 요구에 만족하는 시대가 세잔을 존경하고 그의 헌신과 숨겨진 위대함을 이해할 수는 없습니다. 장사꾼들이 시끄럽게 떠드는 것, 그것이 전부입니다. 이런 것에 매달려야 할 사람은 손가락으로 꼽을 수 있을 정도입니다. 그들은 거리를 유지한 채 말이 없습니다.

일요일에 세잔의 전시를 찾은 사람들을 보면 알 수 있습니다. 그들은 즐거워하다가 짜증을 내고, 화를 내며 격분합니다. 거기 서서 이 신사들은 세상에서 가장 비참하고도 절망적인 어조로 결론을 짓습니다. 우리는 그들이 말하는 것을 듣게 되죠.

"아무것도 없어. 아무것도, 아무것도."

여자들은 전시실을 지나가는 동안 자신이 얼마나 아름다운지 생각합니다. 조금 전 안으로 들어설 때 유리문에 비친 자신의 모습을 보며 느꼈던 만족감을 떠올립니다. 그리고 여전히 거울 속의 이미지를 생각하면서 작품은 쳐다보지도 않

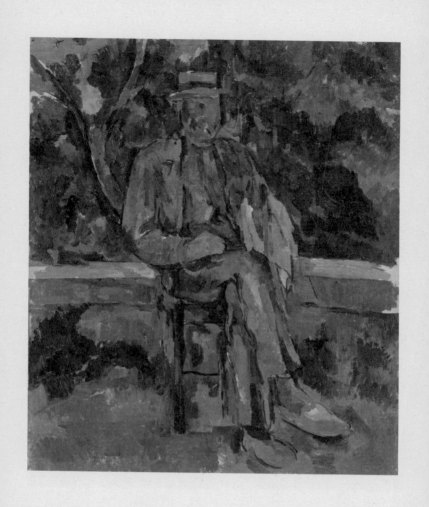

그림25
폴 세잔, 〈농부의 초상〉(1905~1906).

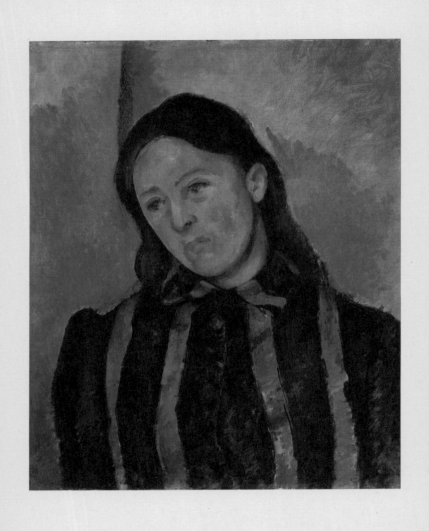

그림26
폴 세잔, 〈세잔 부인의 초상〉(1890~1892).

은 채 감동적인 세잔 부인의 초상화 옆에 서 있습니다. 그림의 흉측함을 자기들에게 유리한 비교 대상으로 삼기 위해서입니다.

누군가가 엑상프로방스에서 그 늙은 세잔에게 그가 '유명하다'고 말했습니다. 세잔은 그 사람의 속마음을 잘 알고 있기에 그대로 내버려 두었습니다. 그러나 그의 작품 앞에 서면 세상사람이 인정한다고 해서 다 믿을 수 있는 건 (매우 드물고 명백한 예외는 있지만) 아니라는 생각을 하게 됩니다. 작품이 좋다고 해서 단지 인정 받기 위해 살 수는 없습니다. 충분히 좋지 않아도 세상이 그렇게 매몰찬 것은 아닙니다. …

파리 29구 캐세트 거리

1907년 10월 17일 목요일

어제는 쉬지 않고 비가 내렸습니다. 그쳤던 비가 지금 또다시 내리기 시작합니다. 밖을 내다보며 당신은 눈이 올 거라고 생각하겠죠. 어젯밤 책장 위 구석에 비친 달빛에 잠이 깼습니다. 알루미늄 조각 같은 것이 벽의 한켠을 덮고 있는 곳이었습니다. 방안 구석구석 한기가 가득 차 있습니다. 침대에 누워 있어도 추위를 느낄 수 있습니다. 옷장 밑, 서랍장 밑, 그 사이에 빈틈없이 놓여 있는 물건 주변은 물론 차가운 기운을 뿜어내는 놋쇠 샹들리에까지 모든 것이 추위를 말해줍니다.

그러나 아침은 환했습니다. 큰 도시에 걸맞은 넓게 발달된 한랭전선을 따라 동풍이 우리를 덮칩니다. 반대편에는 서쪽으로 밀려가는 바람이 구름의 다도해를 만들고 있습니다. 물새의 목깃털 같은 잿빛 구름이 더없이 행복한 차갑고 질

푸른 대양 너머로 멀리 밀려갑니다. 그 아래에는 여전히 콩코드 광장과 샹젤리제 거리의 가로수들이 있습니다. 그림자를 떨어뜨린 암녹색의 가로수들이 서쪽 하늘 구름 아래 서 있습니다. 바람이 통하고 햇볕이 잘 드는 밝은 집들이 오른켠에 자리하고 있습니다. 멀리 뒤쪽으로는 푸르스름한 진한 잿빛 집들이 줄지어 늘어서 있습니다. 잿빛 집들은 채석장에서 캐낸 돌의 표면처럼 곧은 모서리를 하고 있습니다.

그러던 중 돌연 오벨리스크를 마주하게 됩니다. (그 화강암 주위에는 언제나 블론드 빛의 오래된 온기가 반짝입니다. 거기에 새겨져 있는 상형문자, 특히 반복적으로 나타나는 부엉이 글자에는 페인트가 말라붙듯이 고대 이집트의 짙푸름이 배어 있습니다.) 오벨리스크를 지나는 멋진 대로는 사람이 거의 느끼지 못할 정도의 기울기를 지니고 있습니다. 빠르고 풍부한 수량을 가진 거친 강처럼, 오래 전에 에투왈레 광장의 깎아지른 절벽 같은 개선문을 통과하는 도로가 뚫렸습니다. 이 모든 것은 태곳적의 너그러운 풍경과 함께 거기에 놓여 공간을 이루고 있습니다. 여기저기 건물 지붕에서는 하늘 높이 걸린 깃발이 펄럭이고 있습니다. 오늘 로댕의 그림을 보러 가는 산책길의 모습입니다.

베른하임 씨가 나를 작품보관실로 데려가 먼저 반 고흐의

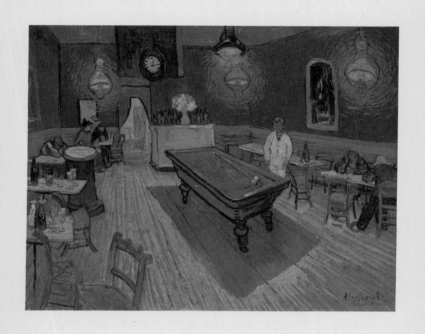

그림27
반 고흐, 〈밤의 카페〉(1888).

작품을 보여줬습니다. 〈밤의 카페〉에 대해서는 내가 이미 글을 쓴 적이 있지만, 한결 많은 것을 이야기할 수 있을 것입니다. 와인 빛 붉은색, 램프 빛 노란색, 깊고 옅은 녹색의 색조는 부자연스러운 불면의 밤을 떠오르게 합니다. 각기 다른 공허함을 담고 있는 세 면의 거울에도 눈길이 갑니다. 다음은 〈아를Arles의 공원〉입니다. 오른쪽과 왼쪽 벤치에는 검은 옷을 입은 사람들이 앉아 있고, 앞쪽에 서서 신문을 읽는 사람은 파란 옷, 뒤쪽의 여성은 보라색 옷을 입고 있습니다. 그림의 아래쪽과 나머지 부분에는 무성한 꽃과 나무, 초록색 덤불이 그려져 있습니다.

한 남자의 초상화는 배경(노란색과 초록빛이 도는 노란색)이 마치 신선한 갈대(한발 물러나서 보면 단순화되어 균일한 밝은 색으로 보입니다)로 엮은 것처럼 보입니다. 노인의 초상화는 짧게 깎은 흑백의 콧수염에 같은 색깔의 듬성듬성한 머리를 하고 있는데, 넓은 두개골 아래 볼이 움푹 들어가 있습니다. 큰 갈색 눈동자를 제외하고는 전체적으로 흑백과 장미색, 젖은 청록색 그리고 푸르스름한 불투명 흰색이 주조를 이루고 있습니다.

마지막으로 그가 항상 미루다가도 계속해서 그린 풍경 중의 하나가 석양입니다. 노란색과 오렌지 빛 빨강, 빛나는 노

란색 둥근 조각이 그림 전체를 채우고 있습니다. 이와 대비되는 파란색은 반란을 연상시킵니다. 구부러진 비탈길을 달리는 한 줄기의 부드러운 파랑(혹시 강일까?)은 황혼과 명백히 분리되어 있습니다. 그 색은 파랑, 파랑, 파랑입니다. 그림 앞부분의 3분의 1을 비스듬히 차지하고 있는 어둡게 바랜 투명한 금빛 들판에는 낟가리를 쌓아올린 곡식 더미가 놓여 있습니다.

그리고 다시 로댕의 작품입니다. 지금도 계속 비가 내립니다. 시골에서 볼 수 있는 비처럼 중간중간에 다른 끼여드는 소리가 일체 없이 그저 빗소리뿐입니다. 수도원 정원의 둥그스름한 울타리 가장자리는 이끼로 가득합니다. 이제껏 본 적이 없는 빛나는 녹색의 점을 이루고 있습니다. 이제 마치겠습니다. …

파리 29구 캐세트 거리

… 글 쓰는 것이 얼마나 기분을 좋게 하는지 당신은 알 것입니다. 최근에 쓴 시(《신시집》)와 세잔의 작품 앞에서 경험한 것을 비교하던 중에 특별한 통찰력을 얻게 되었습니다. 이전에는 세잔이 그림에서 이룬 엄청난 발전에 상응하는 방향으로 내가 얼마나 발전했는지 말할 수 없었습니다. 그러나 지금은 그동안 내가 확신을 갖지 못했던 것들에 대해 당신이 애정어린 확신을 주고 있습니다. 얼마 전까지만 해도 순간적으로 관심이 가는 작품이 있어도, 더 고조된 흥분과 기대감을 갖고 다시 찾아보는 일은 없었습니다. 최근에 이런 그림들을 다시 찾아보게 되었는데, 거기에는 그럴 만한 나 자신의 내적 이유가 있을 것입니다.

내가 공부하고 있는 것은 제대로 된 회화가 아닙니다. (나름의 많은 노력에도 불구하고 나는 아직 그림에 대한 확신

이 없고, 좋은 그림인지 아닌지 구별하는 능력이 정립되지 못했으며, 초기 작품과 후기 작품을 늘상 혼동합니다.) 이 같은 깨달음이 하나의 전환점이었습니다. 나는 스스로의 노력으로 회화의 세계에 어느 정도 도달했거나 적어도 제법 가까이 다가갈 수 있었습니다. 그동안 상당히 오랜 기간 동안 중요한 의미가 있는 이 한 가지에 일에 매달려 왔습니다.

지금 나한테 큰 유혹이 되고 있는 세잔에 대한 글을 쓰는데 좀 더 신중해야겠습니다. 그림에 개인적 접근이 가능하다고 해서 그림에 대해 글을 써도 된다는 생각은 잘못입니다. (나는 이 점을 영원히 인정해야 합니다.) 그림의 가장 공정한 심판은 그림에서 사실 이외의 다른 것을 보지 않고, 조용히 있는 그대로의 존재를 확인하는 사람일 것입니다. 하지만 나의 삶에 조용히 다가와 자신의 공간을 만들어 낸 이 예상치 못한 접촉은 엄청나게 많은 것들을 확신시켜 주었을 뿐 아니라 매우 유의미했습니다.

세잔은 가난한 사람이었습니다. 베를렌Velaine* 이후 가난 속에서 얼마나 발전이 있었을까요? 베를렌은 〈나의 유언〉에서 다음과 같이 썼습니다.

"나는 가난한 사람들에게 아무 것도 주지 않습니다. 나 자신이 빈곤하기 때문입니다."

*
폴 베를렌Paul Velaine; 1844~1896.
프랑스 시인.

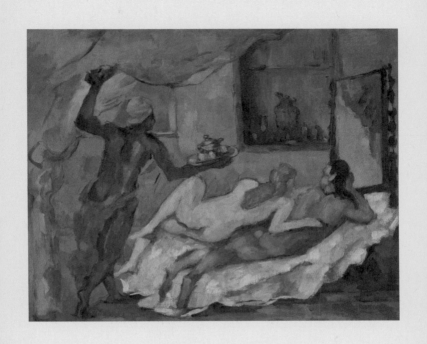

그림28
폴 세잔, 〈나폴리의 오후〉(1875년경).

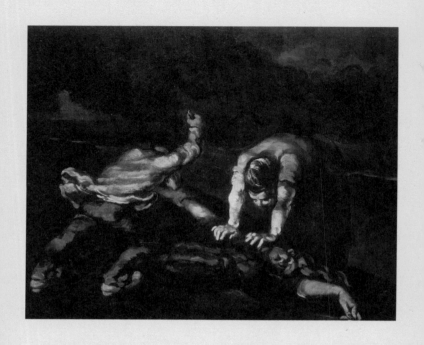

그림29
폴 세잔, 〈살인〉(1868).

그의 작품은 거의 전적으로 이런 맥락으로 특징지을 수 있습니다. 고통스럽게 내민 자신의 두 손에 세잔은 만년의 30년 동안 뭔가를 줄 여력이 없었습니다. 그가 누구에게 손을 내어 보여줄 수 있었을까요? 그가 집을 나설 때마다 사람들이 악의에 찬 표정들을 짓는 것은 아니었습니다. 하지만 뒤를 캐기 좋아하는 사람들의 흘깃거림은 끝내 그의 양손에서 빈곤의 덮개를 열어젖히고 말았습니다.

세잔의 작품에서 그의 손에 대해 우리가 알 수 있는 것은 끝까지 엄청나게 많은 노력을 했다는 것입니다. 거기에는 더 이상의 어떤 선호나 편견도 없었습니다. 그의 노력은 가장 작은 부분까지 민감하게 반응하는 양심의 저울 위에서 검증될 수 있습니다. 그는 이전의 기억에 매몰되지 않았습니다. 진정성을 다해 색채의 내용물로 대상을 응축 표현함으로써, 색채를 뛰어넘는 새로운 존재를 만들어 냈습니다. 세잔의 초상화가 사람들에게 불쾌감을 주고 한편으로 재미있게 느껴지는 것은 외부개체의 모든 간섭을 거부하는 이 무한한 객관성입니다.

사람들은 자기도 모르는 사이에 세잔이 사과, 양파, 오렌지를 순수하게 색채라는 수단을 통해 표현했다는 사실을 받아들입니다. (그들은 색채가 여전히 화가의 표현을 위한 종

속수단이라고 여깁니다.) 하지만 그의 풍경화로 눈을 돌리면 해석하려고 하지도 않고, 뛰어난 판단력이 흐릿해지기 시작합니다. 초상화에 이르러서는 세잔의 지적 인식에 문제가 있다는 뜬소문이 퍼졌습니다. 가장 부르주아적인 사람들도 마찬가지였습니다. 그것은 매우 성공적이어서 일요일의 커플과 가족을 그린 그림에서 이미 그 징후를 볼 수 있습니다.

세잔은 당연히 그것은 완전히 부적절하고 토론할 가치조차 없다고 반격합니다. 그는 실제 생활에서처럼 이 살롱에서도 사실상 혼자입니다. 심지어 화가들, 젊은 화가들조차도 화상의 모습을 보고는 더 빠른 걸음으로 지나쳐 갑니다. 당신과 우리 딸에게 좋은 일요일이 되길…

《말테의 수기》* 초고에서 보들레르Baudelaire**와 그의 시 〈캐리온〉을 다룬 부분을 기억할 겁니다. 이 시가 없었다면, 지금 우리가 세잔에 대해 받아들이고 있는 명백한 사실 인식이 시작될 수 없었을 것입니다. 처음에 관심이 간 것은 구속되지 않는 거침없음이었습니다. 예술적 인식은 끔찍한 것, 혐오에 지나지 않는 것조차 존재의 진실이며, 다른 모든 것들과 존재의 진실을 공유한다는 깨달음에 이르러야 합니다. 창조적인 예술가가 선택할 수 있는 것이 아니듯이, 어떤 것에도 등을 돌려서는 안됩니다. 단 한 번의 거절도 안됩니다. 그렇게 하면 품격을 내팽개쳐버린 것이며, 내내 죄를 짓는 것입니다.

플로베르Flaubert***는 조심스럽고 분별력 있게 생 줄리앙 로스피탈리에의 전설을 다시 들려주면서, 기적적으로 이 단

*
《말테의 수기》는 1910년에 출판되었음.

**
샤를 보들레르Charles Baudelaire:
1821~1867. 프랑스 시인.

구스타프 플로베르Gustave Flaubert:
1821~1880. 프랑스 소설가.

순한 믿음을 보여주었습니다. 그의 내면에 자리한 예술가는 성인의 결정에 참여하였습니다. 그들에게 기쁘게 동의하고 찬사를 보냈습니다. 마음이 따스해지는 사랑의 밤에, 나환자와 함께 누워 온기를 나눕니다. 이것은 틀림없이 새로운 축복으로 가는 길에 스스로를 극복하는 예술가의 존재의 일부였을 것입니다.

세잔은 말년에도 보들레르의 〈악의 꽃〉을 통째로 외우고 단어 하나하나 정확히 읊었다고 합니다. 그 사실을 알게 되었을 때 내가 얼마나 큰 영향을 받았을지 짐작할 수 있을 겁니다. 분명 세잔의 초기 작품들 중에서 스스로를 뛰어넘어 사랑의 가능성을 최고조로 확장한 사례를 발견할 수 있을 것입니다.

성인은 처음에는 이런 헌신 뒤에서 작게 시작됩니다. 성인다운 숭고함은 시작이 있습니다. 스스로를 뽐내지 않고, 홀로, 눈에 띄지 않게, 말없이 모든 것을 실천하고 견디는 단순한 사랑의 삶입니다. 진정한 작품과 큰 업적은 결국 인내에서 시작됩니다.

여기까지 도달할 수 없는 사람도 천국에 있는 성모 마리아, 몇몇 성인과 소소한 예언자들, 그리고 사울 Saul [*] 왕과 샤를 르 테메레르 Charles le Téméraire [**] 같은 사람을 당연히 만날

[*] 사울 Saul: 기원전 11세기경 이스라엘 왕국의 초대 왕.

[**] 샤를 르 테메레르 Charles le Téméraire: 1433~1477. 프랑스의 무인.

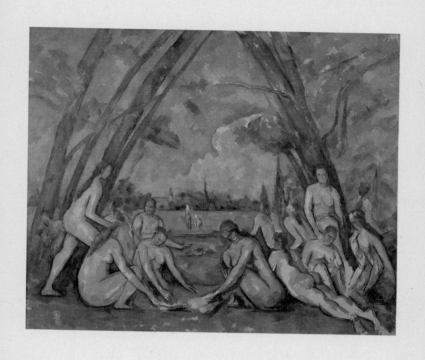

그림30
폴 세잔, 〈대수욕도〉(1906).

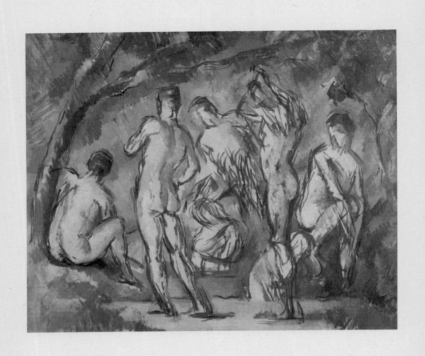

그림31
폴 세잔, 〈7인의 목욕하는 사람〉(1900).

것입니다. 그러나 신은 말할 것도 없고, 호쿠사이北斎[*], 다빈치da Vinci[**], 이태백李太白[***], 비용Villon[****], 베르하렌Verhaeren[*****], 로댕, 세잔에 대해서는 배울 것이 소문밖에 없습니다.

갑자기 (그리고 처음으로) 나는 말테 라우리즈의 운명을 이해하게 되었습니다. 이렇지 않을까요? 현실의 시험이 자신의 능력을 넘어서는 것이었기 때문에 그는 실패했습니다. 그는 마음속으로 시험의 필요성을 깊이 확신한 나머지 본능적으로 그것을 추구했습니다. 그것이 자신을 끌어안고 자신에게 달라붙어 다시는 떠나지 않을 때까지 말입니다. 앞으로 완성하게 될 《말테의 수기》는 단지 이에 대한 깨달음의 책이 될 것입니다.

너무 크고 방대해서 누군가의 실패로 증명되고 말 것입니다. 결국 그는 시험에 합격했을지도 모릅니다. 왜냐하면 그가 시종의 죽음에 대해 썼기 때문입니다. 그러나 라스콜니

[*] 가쓰시카 호쿠사이葛飾北斎: 일본 에도시대 우키요에 작가.

[**] 레오나르도 다 빈치Leonardo da Vinci: 르네상스기 이탈리아 화가, 과학자.

[***] 이태백李太白: 중국 당나라 시인.

[****] 프랑수아 비용Francois Villon: 중세시대 프랑스 시인.

[*****] 에밀 베르하렌Emile Verhaeren: 1855~1916. 벨기에 시인.

코프 Raskolnikov*처럼 그는 뒤에 남겨졌고, 자신의 행동에 지쳐 있었습니다. 행동을 시작할 것을 요구하는 순간에 행동을 멈추었습니다. 그래서 새롭게 어렵사리 얻은 자유는 그에게 등을 돌렸습니다. 그를 무방비 상태로 만들고, 갈기갈기 찢어 버렸습니다.

아, 우리는 세월을 계산해 여기저기로 나누고, 그 사이에서 멈추고, 시작하고, 망설입니다. 하지만 한 조각의 세월은 우리가 마주치는 전체의 시간이 되기도 하고, 하나하나의 조각은 다음 조각과 이어집니다. 세월의 조각은 태어나고, 성장하고, 자신의 본성을 스스로 깨우칩니다. 우리가 기본적으로 해야 할 일은 단순하고 진지하게 세상의 존재방식을 따르는 것입니다. 그리고 계절, 밝음과 어둠, 우주의 모든 것을 동의하는 것입니다. 별들이 안전하다고 느끼는 영향과 힘의 그물망 이외의 다른 것에 의지하기를 요구해서는 안됩니다.

언젠가 《말테의 수기》를 계속 쓸 수 있기 위해서는 시간과 냉정함, 인내심이 있어야 합니다. 나는 이제 말테에 대해 훨씬 더 많이 알고 있습니다. 또는 필요한 상황이 되면 충분히 알게 될 것입니다. …

*
라스콜니코프Raskolnikov: 도스토예프스키 소설
《죄와 벌》의 주인공.

파리 29구 캐세트 거리

1907년 10월 20일 일요일 오후

··· 맞습니다. 당신의 편지가 일요일에 왔습니다. 점심을 먹고 돌아왔을 때, 편지가 나를 반겨주었습니다. 아주아주 작은 스튜디오에 온 걸 환영합니다. 큰 스튜디오, 정말 큰 스튜디오는 우리 내부에 가지고 있습니다. 만약 그것을 빌리거나 살 수 있다면 얼마나 좋을까요! 하지만 그것은 결코 우리의 분수에 맞지 않을 것입니다.

꽤 오랫동안 습기와 추위 때문에 밖에 나가는 것이 불쾌했습니다. 그럼에도 불구하고 여전히 레스토랑 주븐의 문 밖에서 시간을 보내는 용감한 사람들이 있습니다. 테이블이 아직 밖에 놓여 있기 때문입니다. 날씨가 아주 좋지 않은 날에는 '테라스'(사람들이 그렇게 부르는)가 사라집니다. 오늘은 아주 뜻밖에도 다시 한 번 그윽하고 조용한 햇볕을 받으며 앉아 있었습니다. 아침에는 햇빛이 비쳤습니다. 하지만

이 글을 쓰고 있는 지금은 날이 흐려지고 있습니다. 마치 비가 내릴 것을 알리기라도 하듯이 새가 울고 있습니다. 골목을 채우는 사람들의 발걸음도 줄어들었습니다.

일요일에 다시 살롱으로 산책을 나갔습니다. 조용한 포부르 생제르맹 거리를 거쳐 궁전 앞을 지납니다. 높다란 궁전 정문 너머로는 이따금 위대한 옛 이름들을 볼 수 있습니다. 데 카스트리 호텔, 다라바이 호텔, 그보다 더 격이 높은 호텔 오를로프가 보입니다. 호텔 오를로프는 예카테리나 2세*의 도움으로 부와 권세를 누리게 된 부호 가문의 소유입니다. 이 가문은 훌륭한 신사와 아름다운 숙녀를 여럿 배출했습니다. 그 가운데는 미소로 자신의 혈통을 증명함으로써 파리 사람들 모두의 존경을 받은 오를로프 공주가 있습니다.

잘 알겠지만, 정면 건물에는 크고 무거운 아치형 출입문이 있고, 오른쪽과 왼쪽 건물에는 밖을 내다보는 데 무관심한 듯한 창문들이 길을 등지고 나 있습니다. 문지기의 창문만이 투명하고 잘 보이는데, 창문에는 양갈래로 갈라진 커튼이 걸려 있습니다. 육중한 출입문의 한쪽 날개가 열리면서 부드러운 짙은 녹색빛이 환해지자, 눈을 뗄 수가 없습니다. 어두컴컴한 대문 너머의 궁궐이 마치 자기 모습을 보여주려는 듯(사람들이 새 옷을 뽐내는 방식으로) 거리에서 멀

예카테리나 2세: 1729~1796. 독일 출신의
러시아 여제.

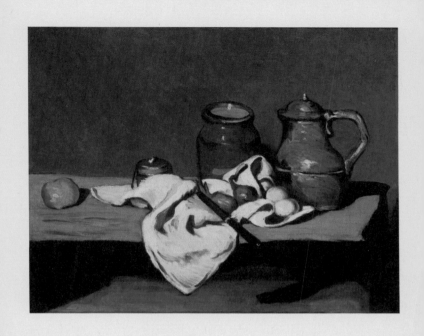

그림32
폴 세잔, 〈주전자가 있는 정물〉(1867~1869).

리 뒤로 물러납니다. 전체가 유리로 된 중문을 지나면 누구도 밟았을 것 같지 않은 중앙정원의 자갈길을 향해 몇 개의 내리막 계단이 이어집니다. 문과 거의 비슷한 크기를 하고 있는 모든 창문 안쪽에는 아름다운 드레스를 입은 듯한 커튼이 보입니다. 커튼이 드리워져 있지 않은 창문에는 완만한 경사의 계단 층계가 위를 향하고 있는 것이 보입니다.

현관 연결통로에서 냉기가 느껴집니다. 차가운 통로는 저녁 식사 테이블에서 단지 촛대를 밝히기 위해 대기 중인 하인들처럼 무심히 뒤로 물러나 있습니다. 사람들은 궁전 내부에 왕실이 있고, 거기에 속하는 혈통에는 뭔가 특별한 것이 있을 거라고 생각합니다. 잠깐 사이에 온갖 감정이 밀려옵니다. 청동으로 장식된 고대 중국 도자기의 무거움과 차임벨 소리의 가벼움 사이에서 감정이 노니는 듯합니다.

다시 그림 갤러리를 찾아 갑니다. 그곳에서는 이들 어느 것도 의미를 갖지 못합니다. 적어도 생 도미니크 거리의 방식은 아닙니다. 옛 향수 같은 향기로 때로 사람의 심장을 관통해 흐르는 피일 수도 없습니다. 이 모든 것은 버려야 하고, 멀리해야 합니다. 그런 궁궐을 갖고 있더라도 감정에 유혹되지 않고 순진하고 가난하게 접근해야 합니다. 자신의 유산의 일부로서 전달되는 막연한 감정의 기억, 선입견, 편애 속

에 깃들어 있는 일체의 해석적 편견을 거부할 만큼 분명한 공정성을 지녀야 합니다. 그 대신에 어떠한 힘, 감탄, 욕망이 생겨나든 그것을 받아들여야 합니다. 무명이든 새로운 것이든 그것을 자신의 일에 적용해야 합니다.

사람은 10세대까지 가난해야 합니다. 이전세대보다 더 가난해야 합니다. 그렇지 않으면 처음 출세했던, 자신들이 뛰어났던 때로 되돌아가게 됩니다. 이전세대를 넘어 뿌리 깊숙한 근원을 느끼고, 대지 그 자체를 느껴야 합니다. 최초의 인간처럼 매순간 대지 위에 손을 올려놓을 수 있어야 합니다. 안녕, 내일 다시…

그림33
폴 세잔, 〈화가 아버지의 초상〉(1866).

파리 29구 캐세트 거리

1907년 10월 21일 월요일

… 세잔에 대해 말하고 싶은 것이 하나 더 있습니다. 세잔 이전에는 아무도 회화가 색채의 문제라는 것을 명확하게 보여주지 않았습니다. 색채를 독립적으로 다룸으로써 그들끼리 문제를 해결하도록 해야 한다는 인식에 이르지 못했습니다. 색채간의 상호작용, 이것이 그림의 전부입니다. 그 상호작용에 끼어들고, 구도를 바꾸고, 화가의 의도, 재치, 지지, 지적 명민함을 어떤 식으로든 주입하면, 이미 색채의 활동을 방해하고 어지럽히는 것입니다. 이상적으로는 화가(일반적으로 예술가)가 자신이 통찰한 것을 의식해서는 안됩니다. 그것은 반사적인 작용을 통해 우회적인 과정 없이 (그리고 자신도 인식할 수 없을 정도로) 빠르게 작품 속으로 전화되어 들어가야 합니다. 뒤에 숨어서 자신을 억누르며 지켜보는 화가는 아주 작은 세부사항들을 살피지 못했기 때문에

더 이상 금으로 남아 있을 수 없는 동화 속의 아름다운 금을 발견하게 될 것입니다.

반 고흐의 편지는 매우 읽기 쉽습니다. 반면에 그 안에 담긴 내용이 너무 많다는 사실이 그에게 불리하게 작용하고, 화가로서 반 고흐를 비난하는 이유이기도 합니다. (세잔과 비교하면 명백합니다.) 고흐의 편지에는 그가 이것저것 의도하거나 알고 있는 것, 경험한 내용이 들어 있습니다. 이를테면 파란색이 오렌지색을 소환하고, 녹색이 빨간색을 소환하는 것 같은 경우입니다. 호기심이 많았던 그는 자신의 내면의 눈으로 그렇게 불리는 비밀의 소리를 들었습니다. 그래서 그는 일본식 색채의 단순화를 생각하면서 일종의 모순의 힘으로 그림을 그렸습니다. 일본식 단순화는 분리된 평면에 색조의 변화가 더해지거나 덜어져서 총합이 되고, 다시 조정된 평면을 위한 틀로서 일본식의 뚜렷한 윤곽이 만들어지는 것입니다. 다시 말해서 많은 의도성과 자의성, 즉 장식으로 이어집니다.

세잔 역시 어느 화가(그 사람은 실제 화가가 아니었습니다)의 편지에 화가 나서 그림에 대해 몇 가지 선언을 했습니다. 하지만 세잔이 남긴 몇 개의 편지를 보면, 스스로의 설명이 얼마나 어설픈지 그리고 자신에게마저 얼마나 극도의 혐

오감을 주었는지를 알 수 있습니다. 그는 거의 아무 말도 할 수 없었습니다. 문장은 쓸데없이 길어지고 혼란스러워지고 뒤죽박죽이 되어 버렸습니다. 결국 그는 제정신이 아닌 채로 화가 나서 편지를 옆에 제쳐 두고 맙니다.

반면에 그는 몇몇 문장에서는 아주 명료하게 글을 쓰는 데 성공했습니다. "가장 좋은 것은 그림 그리는 일이라고 믿는다" "나는 매우 느리지만 매일 발전하고 있다" "나는 거의 70살이 되었다" "그림으로 대답하겠다" "겸손하고 위대한 피사로"(피사로는 세잔에게 그림 그리는 법을 가르쳐 주었다) 같은 문장이 눈에 뜨입니다. 그리고 이래저래 고민하며 쓴 끝에 (아름다운 필체에 안도감을 느낀 것인지) 축약하지 않은 서명 *Pictor Paul Cézanne*을 달았습니다. 1905년 9월 21일자의 마지막 편지에서는 자신의 건강에 대해 불평한 후, 간단히 "나는 계속 연습하고 있다"고 썼습니다.

"나는 죽도록 그림을 그릴 것을 맹세합니다"라는 말 그대로 그의 소원은 이루어졌습니다. 죽음의 춤이라는 오랜 그림에서처럼, 죽음이 뒤에서 그의 손을 움켜쥐었습니다. 즐거움에 떨면서 그는 마지막 획을 그었습니다. 그의 그림자는 한동안 팔레트 위에 놓여 있었습니다. 순서대로 놓인 둥근 팔레트에서 그가 가장 좋아하는 색을 고를 시간이었습니다. 그

색깔이 붓을 적시자마자 그는 팔을 뻗어 색칠을 할 것입니다. 바로 거기, 그의 손은 남은 기운을 모아 마지막 획을 그었습니다.

어제 살롱에서 오스하우스Osthaus *를 보았습니다. (그는 날 알아보지 못했죠.) 그는 몇 가지 물건을 사는 데 관심이 있는 것 같았습니다. 그리고 피셔 출판사에서 우리가 함께 만났던 엘리아스Elias ** 박사(당신에게 안부를 전하더군요)는 세잔 앞에서 '이중 세계'에 대해 이야기했습니다.

프라하, 브레슬라우, 비엔나에서 만날 사람과 여행, 그리고 몇 가지 오해에 대해 생각하고 있습니다. 모든 이야기는 오해입니다. 통찰력은 오직 작품 안에 있을 뿐입니다. 의심의 여지가 없지요. 비가 계속 오고 있습니다. 내일은 최근 몇 주 동안 내게 아파트였던 살롱이 문을 닫을 것입니다. 오늘 하루도 잘 지내요. …

*
칼 에른스트 오스하우스Karl Ernst Osthaus:
1874~1921. 독일의 미술 콜렉터이자 작가.

**
율리우스 엘리아스Julius Elias: 독일의 미술
콜렉터이자 작가.

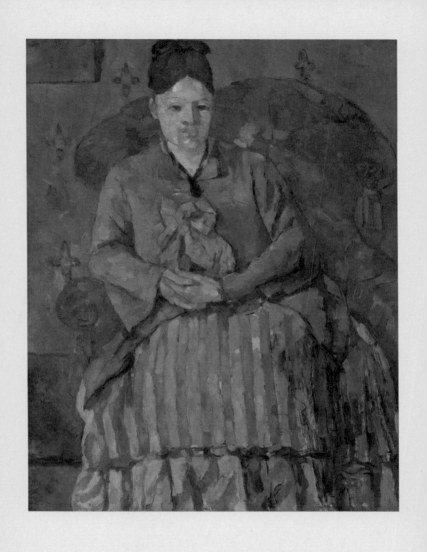

그림34
폴 세잔, 〈빨간 안락의자의 세잔 부인〉(1877).

파리 29구 캐세트 거리

1907년 10월 22일 화요일

… 오늘로 살롱전도 끝입니다. 이미 밖으로 나와 마지막 집으로 가는 길이었지만, 다시 살롱으로 돌아가고 싶었습니다. 다시는 기억에서 지워지지 않을 만큼 제비꽃 색깔이며, 녹색, 혹은 특유의 파란색 색조를 더 찬찬히 보고 싶었습니다. 〈빨간 의자에 앉아 있는 여인〉*의 멋진 색채 구성 앞에 집요한 관심을 갖고 서 있었음에도 불구하고, 그것은 매우 많은 자릿수를 지닌 숫자처럼 벌써 기억 속에서 희미해져 갑니다. 하지만 이제 그것을 암기했습니다. 숫자 하나하나를 암기했습니다. 잠자는 동안에도 그들의 존재가 커지는 것을 느낄 수 있습니다. 내 안의 피가 그것을 묘사하고 있습니다. 하지만 그것의 이름은 외부 어딘가를 간과해 버려 잘 생각나지 않습니다.

내가 그 여인상에 대해 글을 쓴 적이 있나요? 코발트 블

*
세잔 부인의 초상.

루의 문양(가운데가 빈 십자가 모양)이 드문드문한 암녹색 벽 앞에 빨간색 천으로 마감된 낮은 안락의자가 놓여 있습니다. 동그랗고 불룩한 의자의 등이 곡선을 그리며 앞쪽의 팔걸이까지 내려옵니다. (팔 없는 사람의 소매 돌기처럼 바느질되어 있죠.) 왼쪽 팔걸이와 거기에 매달린 주홍색 장식 술 뒤에는 벽 배경이 없고, 아래쪽 가장자리 근처에 크게 대비되는 청록색의 넓은 줄이 칠해져 있습니다. 그 자체로 큰 개성을 지닌 이 빨간 안락의자에 한 여자가 앉아 있습니다. 그녀의 손은 노랗듯 푸르고 푸른 듯 노란 수직의 넓은 줄무늬 드레스의 무릎 부분 위쪽에 놓여 있습니다. 청록색의 재치 있는 실크 무늬 매듭이 가슴에 달린 청회색 자켓의 끝자락입니다. 밝은 얼굴을 표현하는 데도 색채의 근접성을 통해 형태와 특징을 단순화하고 있습니다. 관자놀이 위에 머리핀으로 둥글게 올린 머리카락의 갈색과 눈동자의 부드러운 갈색조차 배경과의 대비 속에서 자신을 드러내고 있습니다. 마치 한 부분 한 부분이 다른 모든 부분을 알고 있는 듯합니다. 그렇게 서로 참여를 하고, 서로간의 많은 조정과 거부가 그 안에서 일어납니다. 이런 방식으로 각각의 붓질이 평형을 유지하고, 각기 제 역할을 합니다. 그림 전체는 마침내 평형 속에서 현실감을 유지하게 됩니다.

누군가 "이것은 빨간 안락의자입니다"(그리고 이것은 지금까지 처음으로 그려진 궁극의 빨간 안락의자입니다)라고 말할 수 있습니다. 그것이 무엇이든 의자가 잠재적으로 그 안에 이 빨간색을 보강하고 확인하는 색의 경험적 합을 포함하고 있기에 그것은 사실입니다. 표현의 정점에 도달하기 위해 의자는 밝은 사람 모습 주위에 매우 강하게 그려져 있습니다. 그래서 마치 밀랍 같은 표면으로 보이게 됩니다.

그러나 색채는 대상을 뛰어넘지 않습니다. 대상은 화가의 등가물로 완벽하게 치환되어 있는 것처럼 보입니다. 대상이 완벽히 표현된다고 해도 그 부르주아적 실재는 자신의 모든 무거움을 최종적이고 결정적인 그림이라는 존재에 내주게 됩니다. 내가 이미 썼듯이, 모든 것은 색책 사이에서 해결되는 일이 되어 버렸습니다. 하나의 색은 다른 색에 대한 반응으로 스스로 나타나거나, 스스로를 주장하거나, 스스로를 불러냅니다. 먹이를 앞에 둔 개의 입에는 기대감 속에서 영양분을 끄집어내는 동의적 분비물과 독을 중화시키는 수정적 분비물이 모이게 됩니다.

마찬가지로 다양한 강화와 희석이 모든 색채의 핵심에서 일어납니다. 다른 것들과의 접촉에서 살아남도록 돕는 것입니다. 이것은 색채 강도의 내부에서 나타나는 본래적 속성입

니다. 그 밖에 반사 역시 중요한 역할을 합니다. (자연 속에 나타나는 반사는 항상 나를 놀라게 합니다. 푸르른 수련 잎사귀와 물 위를 비추는 저녁놀의 환상적인 조화를 발견할 때 놀라지 않을 수 없습니다.) 약한 지엽적인 색들은 자신을 버리고 지배적인 색에 반영되는 것에 만족합니다. 이처럼 상호적이고 다층적인 영향을 주고받으며 그림의 내부는 진동하고 오르내립니다. 움직이지 않는 부분이 단 하나도 없습니다.

오늘은 여기까지만…. 사실에 가까이 다가가려 할 때 얼마나 어려워지는지 잘 알지 않습니까. …

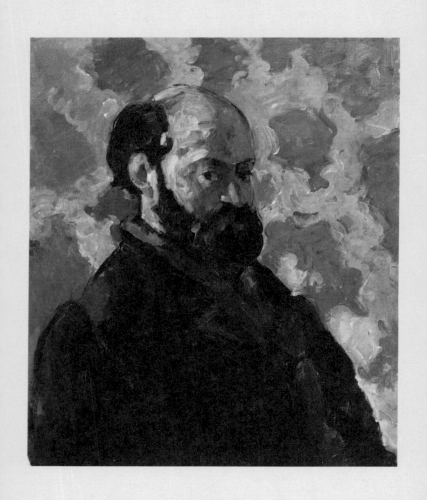

그림35
폴 세잔, 〈분홍 배경의 자화상〉(1875년경).

파리 29구 캐세트 거리

1907년 10월 23일 수요일

어젯밤 빨간 안락의자에 앉아 있는 여자에 대한 인상을 심어주려는 나의 시도가 성공적이었는지 궁금합니다. 심지어 색조 가치의 균형을 제대로 묘사했는지조차 확신할 수 없습니다. 단어들은 그 어느 때보다도 부적절해 보였고, 실제로 부적절했습니다. 그러한 그림을 자연의 일부처럼 볼 수 있다면, 설득력 있게 표현하는 것이 가능해야 합니다. 어떻게든 그 존재를 표현할 수 있어야 합니다.

한동안 자화상에 대해 이야기하는 것이 더 쉬워 보였습니다. 그것은 분명 초기 작품이고, 활짝 펼친 팔레트 전체의 색상을 사용한 것은 아닙니다. 중간 계열의 황적색, 황토색, 붉은 옻색, 보라색 사이를 유지한 것처럼 보입니다. 재킷과 머리카락에는 회색이 듬성듬성 박힌 연한 구리빛의 벽에 대비되도록 촉촉한 보랏빛 갈색까지 사용하고 있습니다. 하지만

가까이서 보면, 내부의 밝은 녹색과 붉은 빛깔을 밀어내는 듯한 물기 머금은 파란색, 그리고 훨씬 밝은 부분을 더 정확히 발견하게 됩니다. 그리하여 대상이 한결 더 실재처럼 보입니다.

순수하게 회화적 사실을 잘 표현하지 못하는 게 유감이지만. 이 남자의 묘사에서는 좀 더 단어를 잘 사용해 보려고 합니다. 여기에서 적절한 표현이 시작될 수 있기 때문입니다. 남자의 오른쪽 옆모습은 관찰자의 시선에서 4분의 1이 돌아가 있습니다. 숱이 많은 검은 머리카락이 두개골의 전체 윤곽이 드러나도록 뒷머리에 뭉쳐져서 귀 위에 놓여 있습니다. 두개골은 분명 딱딱하고 둥근 윤곽을 하고 있습니다. 아래로 처진 눈썹은 하나로 이어져 있습니다. 인물의 형태와 표면에까지 녹아든 단호함이 다른 많은 것을 포함하는 바깥 윤곽선까지 배어 있습니다. 내부에서부터 망치질을 해 조각한 것처럼 보이는 이 강한 구조의 두개골은 눈두덩으로 인해 더욱 강한 인상이 느껴집니다. 머리털 부분에서 시작된 수염은 아래쪽 턱까지 촘촘히 이어지고, 덥수룩한 수염 속에 턱이 박혀 있습니다. 마치 모든 특징이 얼굴에 매달려 있는 듯, 믿을 수 없을 만큼 강한 원시적 형태입니다.

완전히 쪼그라든 얼굴이라서 아이들이나 시골사람들이

보면 기겁할 정도입니다. 아마도 얼굴의 몰골에 놀라 제대로 시선조차 두지 못하는 응시는 아닐 것입니다. 그 대신에 깜박이지도 않는 눈으로 지치지 않고 대상을 즐기는 동물적 경계심이 될 것입니다. 그의 관찰은 너무 훌륭하고, 흠잡을 데 없이 정확했습니다. 자신이 그림보다 우월하다고 생각하지 않고 거울 속의 자신을 겸손하게 객관적으로 복제해 냈습니다. 개가 거울을 보면서 '개 한 마리가 있다'고 생각하는 사실적 관심 같은 것입니다.

당분간 잘 지내요. 아마 당신은 이 모든 것 속에서 피사로에게 바친 헌사와 똑같은 것을 받을 자격이 있는 한 작은 노인을 볼 수 있을 것입니다. '겸손하고 위대한.' 오늘이 그의 기일입니다. …

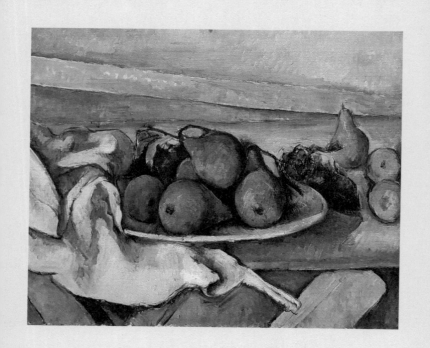

그림36
폴 세잔, 〈배가 있는 정물〉(1895).

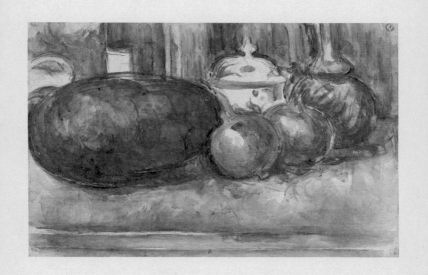

그림37
폴 세잔, 〈수박과 석류가 있는 정물〉(1900~1906).

파리 29구 캐세트 거리

1907년 10월 24일 목요일

　… 나는 어제 자화상의 배경을 묘사할 때 회색이 듬성듬성 박힌 연한 구리빛의 벽이라고 말했습니다. 그러나 특정한 종류의 금속성 흰색이나 알루미늄 또는 이와 유사한 색이라고 말해야 했습니다. 왜냐하면 문자 그대로의 회색은 세잔의 그림에서 찾을 수 없습니다. 그의 뛰어난 화가적인 눈에는 그것이 색깔로 보이지 않았습니다. 그는 그 근원으로 가서 회색이 보라색이나 파란색, 불그스름한 색, 녹색임을 발견했습니다.

　그는 특히 보라색(그다지 광범위하고 다양하게 펼쳐지지 못한 색깔이죠)의 특질을 발견하기를 좋아했습니다. 우리는 보라색에서 단지 회색이기를 기대하고 만족해하겠죠. 그러나 그는 포기하지 않고 안에 밀어 넣어져 있던 모든 보랏빛 색조를 끄집어냅니다. 이를테면 특정한 저녁, 특히 가을 저녁에 건물 정면이 회색빛으로 변하는 것을 그는 마치 보랏

빛인 양 다릅니다. 그리고 밝게 떠다니는 라일락이나 무거운 핀란드 화강암 같은 데서 한 가지 답변을 위한 가능한 색조를 받아냅니다. 내가 세잔의 그림(황토빛이나 대지가 뚜렷한 풍경화에서는 회색이 나타나기 힘듭니다)에는 실제로 회색인 것은 없다고 말했을 때, 볼뮐러는 그림 사이에 서서 약간의 부드럽고 옅은 회색을 느낄 수 있다고 지적했습니다. 그 지점에서 우리는 세잔의 색채가 내적 평형을 가지고 있다는 데 동의했습니다. 세잔의 색채는 결코 고집을 부리거나 눈에 띄거나 하지 않습니다. 단지 고요한 벨벳 같은 분위기를 만들어 냅니다.

확실히 이런 분위기는 속 빈 푸대접에 익숙한 그랑팔레에는 쉽게 전시되지 않습니다. 그의 별난 점들 중 하나가 레몬과 사과에 순수한 크롬 노란색과 타는 듯한 붉은 옻 색깔을 입히는 것이지만, 그는 그림 속의 요란스러움을 억제할 줄 압니다. 마치 귀에서 나오는 소리를 경청해 파란색으로 그려 내는 듯합니다. 내부에서 조용한 응답이 울려오기에 외부에 있는 이는 누군가 자신에게 말을 걸고 있다는 생각을 할 필요가 없습니다.

그의 정물들은 놀라울 정도로 그들 자신에게 몰두해 있습니다. 자주 사용하는 흰 천은 압도적인 특이한 방식으로 주

변 색깔을 흡수합니다. 천 위에 놓인 물건들은 각자의 방식으로 진심을 다해 자신들의 말과 논평을 덧붙입니다. 흰색을 색채로 사용하는 것은 처음부터 그에게 자연스러웠습니다. 흰색은 검은색과 함께 활짝 열린 팔레트의 양 끝을 차지하고 있었습니다. 검은색 돌 벽난로와 벽난로 굴뚝에 걸린 시계의 아름다운 조화에 눈길이 갑니다. 검은색과 흰색(선반 윗부분을 덮은 흰 천이 밑으로 길게 늘어뜨려져 있습니다)은 모든 면에서 동등한 나머지 색채 옆에서 완벽한 색깔처럼 행동합니다. 마치 오랫동안 적응한 듯합니다.

(마네와는 다릅니다. 마네의 검은색은 불이 꺼지는 효과를 내면서 다른 곳에서 온 듯 여전히 다른 색채의 반대편에 서 있습니다.) 가장자리에 짙은 파란색 줄무늬가 들어간 커피잔, 신선하고 잘 익은 레몬, 부채꼴 모양의 유리잔이 하얀 천 위에서 서로 밝게 마주하고 있습니다. 맨 왼쪽에는 독특한 외관을 하고 있는 바로크 풍의 큰 소라껍질이 놓여 있는데, 정면을 향한 소라의 입은 부드러운 붉은 색조입니다. 소라 내부의 암적색이 환해지면서 뒤쪽의 벽을 뇌우 같은 파란색으로 자극합니다. 파란색은 바로 곁의 황금색 액자 거울에 의해 더 깊고 더 풍성해집니다.

거울 속 이미지에서는 다시 한번 색채의 대비를 만나게

됩니다. 검은색 벽난로 굴뚝 시계와 그 위에 놓여 있는 유리 꽃병 속 우윳빛 장미의 대비입니다. 두 번의 대비(첫 번째는 실제의 대비, 두 번째는 반사에 의한 대비)를 확인할 수 있습니다. 실제의 공간과 거울 속 공간은 두 가지 기법에 의해 명확히 표시되고 음악적으로 구별됩니다. 이 그림은 바구니에 과일과 잎사귀가 들어가 있듯이, 이 모든 것을 담아내고 있습니다. 마치 모든 것을 쉽사리 움켜쥐어 건네주려는 요량 같습니다.

아직 벽난로 선반 위에는 흰 천에 덮인 다른 물건이 있습니다. 그림으로 돌아가 그것이 무엇인지 보고 싶습니다. 하지만 살롱은 더 이상 존재하지 않습니다. 며칠 사이에 그것은 길다랗고 바보같이 우두커니 서 있는 자동차 전시회로 바뀔 겁니다. 자동차들은 저마다 속도에 대한 강박관념을 가지고 있겠죠. 오늘 하루도 잘 지내요. …

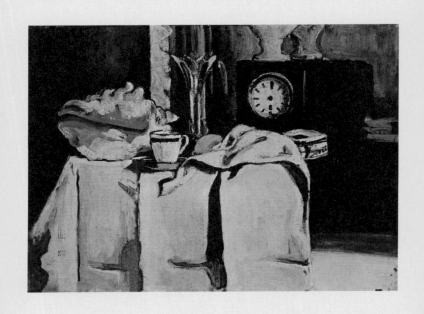

그림38
폴 세잔, 〈검은 시계〉(1870).

파리 29구 캐세트 거리

비록 일요일까지 시간이 있고 매일 편지를 쓰지 않는 것은 상상할 수 없지만, 엽서를 쓰는 것으로 절제하고자 합니다. 왜 그런지 알 겁니다. 세잔 전시회가 대외적으로 종료되었기 때문에, 나는 스스로에게 물어 보았습니다. 다음에는 무엇을 할까? 전부 너무 늦어 버렸습니다.

나는 어제까지도 여전히 고집스레 베네치아를 생각하고 있었습니다. (몇 주 내내 베네치아가 떠올랐기 때문입니다.) 하지만 그걸 정당화할 수 있을까? 좀 더 차분해야 할 일을 너무 서두르는 것은 아닐까? 반복해서 여러 모로 생각해 보았습니다. 결국은 두 사람에게 가고자 하는 큰 유혹을 뿌리칠 수 없었습니다. 잠깐이라도 그렇습니다. 서둘러 출발하고 싶지 않아도 다음달 1일까지는 프라하에 있어야 하기 때

문입니다. 마침내 가장 검소한 해결책을 선택했습니다. 수요일이나 목요일까지 이곳에 머물면서 (뉘른베르크를 경유해) 프라하로 가는 가장 가까운 길을 택하는 겁니다.

오늘은 고통스러운 젖은 추위로 하루가 시작되었습니다. 모든 곳에서 (온기라고는 하나 없는 초겨울날에 여기에 머무르는 것이 어떤지 알 겁니다) 너무 부당하게 대접 받고 방치된 느낌이 들었습니다. 그래서 언제라도 떠날 수 있도록 우선 물건을 챙기기로 결심했습니다. (아직까지 아무런 준비도 하지 않았거든요.) 하지만 강의에 관한 편지 세 통을 더 써야 합니다. 그 다음에 오늘 저녁과 내일 하루종일 짐을 쌀 겁니다.

프라하 에르헤르조그 슈테판 호텔

1907년 11월 1일 금요일

 … 언제쯤 다시 이곳에 와서 존재하는 모든 것을 보고 말할 수 있을까요? 어렸기 때문에 떠안아야 했던 엄청난 무게를 이제는 거대해지고 나를 넘어서 버린 이 도시에서 다시 짊어질 필요는 없을까요? 그 당시 이 도시는 자신을 느끼기 위해 나를 필요로 했습니다. 나는 그때 어렸고, 도시의 모든 것이 내 안에서 경험되었습니다. 환상적이고 거대한 모든 것이 내게 반영되었습니다. 오만하고 사악한 태도로 나의 마음을 대했습니다.

 이제 더 이상 그렇게 하는 것이 허용되지 않습니다. 그것은 오랫동안 폭력을 행사해 온 사람처럼 자기를 낮추고 뉘우치면서 내 앞에서 민낯을 드러낸 채 왠지 부끄러워하고 있습니다. 마치 정의와 응징을 대하는 것 같습니다. 하지만 한때 나에게 가해졌던 부당한 대우가 똑같이 이 도시에 가

해지는 것을 보는 것이 마냥 기쁠 수는 없습니다. 그것은 거칠고 고압적이었습니다. 거들먹거리며 우리 사이에 얼마나 많은 차이가 있는지, 우리가 얼마나 적대적인 관계인지를 설명해 주지 않았습니다. 도시의 건물 구석, 창문, 출입문, 광장, 첨탑 들이 이전보다 더 굴욕적이고, 작아지고, 완전히 잘못되어 있는 것을 보니 마음이 편치 않습니다.

이제 조건이 변했습니다. 이 도시가 한창 자만심이 강했을 때처럼 대처하기는 불가능하다고 생각합니다. 그 무거움은 정반대로 변했지만, 여전히 곳곳에 똑같은 무거움이 자리하고 있습니다. 오늘은 그 어느 때보다도 이 도시의 존재가 이해되지 않고 혼란스럽습니다. 나의 어린 시절과 함께 사라졌거나, 나의 어린 시절이 이 도시를 뒤로 한 채 흘러가 버렸어야 합니다. 그럼에도 불구하고 신경 쓰는 것만큼 이해되지는 않지만 실재적입니다. 감상하고 나서 객관적으로 말할 수 있는 세잔의 그림 속 대상처럼 현실적입니다.

그러나 이제 그것은 유령이 되어 버렸습니다. 나와 도시 모두에 속하고, 우리를 불러 모으고, 우리가 함께 이름을 지어 주었던 과거의 사람들 모두 유령이 되었습니다. 이렇게 이상하게 느껴본 적이 없습니다. 거부감이 이번만큼 컸던 적도 없습니다. (아마도 내 눈으로 보고 스스로의 판단력으로

사물을 받아들이는 성향이 한층 강하게 발달했기 때문일 것입니다.)

그래서 오늘 아침부터 머물기 시작한 여행의 첫 번째 목적지 프라하에서 첫 인사로 이렇게 편지를 씁니다.

당연히 모든 사람이 당신과 루트에 대해 물었습니다. 그러나 우리는 서로 멀리 떨어져 있습니다. 어찌된 일인지 그것이 우리를 더 가깝게 하고, 이 고집 센 오래된 도시로부터 멀어지게 합니다.

오늘 하루도 잘 지내요. …

프라하-브레슬라우 열차 안에서

1907년 11월 4일 월요일 아침

내가 세잔의 작품을 보러 프라하에 왔다는 걸 믿을 수 있겠어요? … 로댕 전시회가 열린 마네 파빌리온의 바깥에서는 (다행히 때마침 알게 된) 현대화 전시회가 있었습니다. 가장 훌륭하고 주목할 만한 몽티셀리Monticelli[*]와 모네Monet[**] 작품이 잘 전시되어 있었고, 피사로의 작품과 도미에Daumier[***]의 작품(3점)도 있었습니다. 세잔의 작품은 4점이 전시되어 있었습니다. (반 고흐, 고갱, 에밀 베르나르Émile Bernard[****]의 작품도 몇 점씩 섞여 있었습니다.)

세잔의 커다란 초상화가 눈에 들어옵니다. 흑연색 배경에 검은색을 많이 쓴 앉아 있는 남자의 큰 초상화Antony Valabrègue

[*] 아돌프 몽티셀리Adolphe Monticelli: 1824~1886. 프랑스 화가.

[**] 클로드 모네Claude Monet: 1840~1926. 프랑스 화가.

[***] 오노레 도미에Honoré Daumier: 1808~1879. 프랑스 화가.

[****] 에밀 앙리 베르나르Émile Henri Bernard: 1868~1941. 프랑스 화가.

입니다. 얼굴과 무릎 위에 놓인 주먹의 피부 색감은 오렌지 색이 될 만큼 강하고 분명하게 그려져 있습니다. 똑같이 검 정색에 사로잡힌 정물화가 있습니다. 매끄러운 검은 테이블 복판에 자연스러운 노란빛의 길다란 하얀 빵 덩어리가 하나 놓여 있습니다. 그 옆에는 하얀 천, 손잡이가 달린 두꺼운 포 도주 잔, 달걀 두 개, 양파 두 개, 양철 우유 용기, 그리고 비 스듬히 빵에 기댄 채 검은 칼 하나가 자리를 잡고 있습니다. 이 작품에서는 초상화에서보다 훨씬 더 많은 검정색이 다른 색채의 반대가 아닌 온전한 색채로서 다루어지고 있으며, 모 든 색채 중에서 가장 두드러진 색채로 인식됩니다. 펼쳐진 천에 칠해진 흰색은 유리잔의 내부와 달걀의 흰색을 잠재우 고 양파의 노란색에 무게를 더해 오래된 황금빛을 내게 합 니다. (이 노란색을 잘 보지 못하고 그 안에 검은색이 들어 있을 것이라고 추측했습니다.)

그 옆에는 파란 침대 시트가 있는 정물화가 있습니다. 침 대 시트의 부르주아적 코튼 블루와 옅고 흐린 파란색으로 가득 찬 벽 사이에, 강한 회색빛의 정교하고 큰 생강 냄비가 놓여 있습니다. 노란색 큐라소의 흙빛 녹색 병과 녹색 유약 을 바른 점토 꽃병이 꼭대기에서 3분의 2까지 내려와 있습 니다. 반대쪽에는 사과가 그려져 있습니다. 몇 알의 사과는

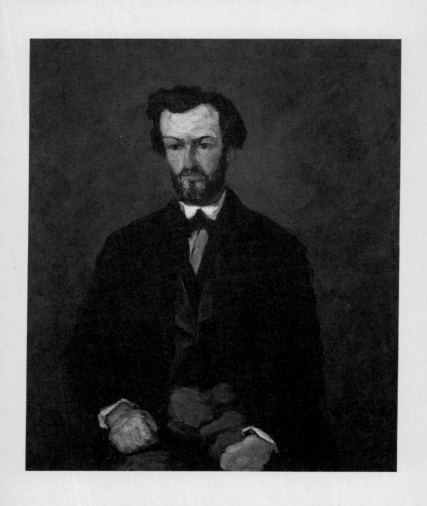

그림39
폴 세잔, 〈안토니 발라그레브〉(1866).

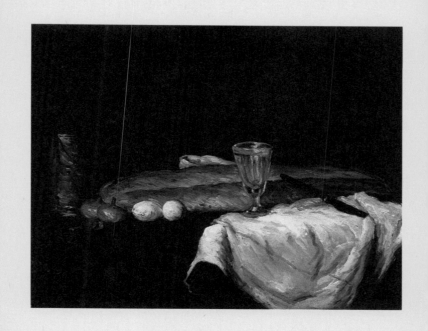

그림40
폴 세잔, 〈통과 달걀〉(1865).

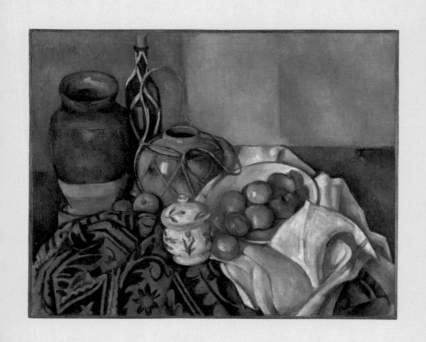

그림41
폴 세잔, 〈사과가 있는 정물〉(1893~1894).

그림42
폴 세잔, 〈붉은 지붕이 있는 에스타크〉(1883~1885).

침대 시트의 파란색에 의해 더욱 뚜렷해진 흰색 도자기 접시에서 조금 굴러 나와 있습니다. 이처럼 붉은색이 푸른색으로 전화되는 것은 로댕의 두 누드 작품에서도 보입니다. 로댕이 조각적 친화를 위해 그러했듯이 색채가 바탕이 되는 회화 작품에서도 자연스럽게 나타나는 행동입니다. 그리고 마지막으로 풍경화가 한 점 들어 있습니다. 파란 하늘, 파란 바다, 빨간 지붕이 녹색의 배경 속에서 서로에게 말을 걸고 있습니다. 내밀한 대화에 감동 받고 서로서로 깊은 이해를 나누는 듯합니다.

전시회 관람과 야노비츠 성에서 보낸 두 시간이 가장 좋았고 가장 한가했습니다. 야노비츠 성에 대해서도 할 말이 많이 있습니다. 지치고 힘든 가을 오후를 그곳 때묻지 않은 순진무구의 땅에서 보냈습니다. 그곳으로의 여행은 너무나 아름다웠습니다. 기차에서 내려 혼자 차를 타고 간 다음에 다시 기차로 돌아왔습니다. 내가 알기로 그곳이 보헤미아였습니다. 가벼운 음악처럼 언덕이 이어지다가 돌연 사과나무 과수원 너머로 평원이 나타났습니다. 지평선이 드러나지는 않았지만, 포크송의 후렴구처럼 쟁기질한 들판과 줄지어 선 나무의 숲이 계속 반복되었습니다. …

덧붙이는 말

1907년 10월 파리 샹젤리제 거리에 위치한 그랑팔레에서는 살롱 도톤 Salon d'Automne (가을 전시회)이 열리고 있었다. 봄 전시회로 상징되는 주류 화단의 보수성에 반기를 든 대안 전시회였다. 1903년에 시작된 살롱 도톤을 무대로 야수파, 입체파 등의 운동이 전개되어 미술사에 큰 발자취를 남겼다.

여러 개로 나뉜 전시실의 한 방에서 시인 라이너 마리아 릴케는 불화살을 맞은 것처럼 자신의 가슴에 섬광이 이는 것을 느꼈다. 릴케는 이때의 충격을 '나의 삶에 조용히 다가와 자신의 공간을 만들어 낸 예상치 못한 접촉'이라고 표현했다. 릴케가 서 있는 방은 세잔 전시실이었다. 살롱 도톤은 한 해 전에 세상을 떠난 세잔을 기리기 위해 세잔 회고전을 기획하였다. 두 개의 전시실에 56점의 작품이 전시되었다.

릴케는 뛰어난 통찰력으로 자신을 사로잡은 것이 무엇인

지 금세 알아차렸다. 그는 자신이 미술사의 전환점에 서 있다는 것을, 미술사에 큰 획을 그을 사건의 한복판에 있다는 것을 느꼈다. 릴케는 한 해 전에 세잔의 작품을 처음 만났기 때문에, 작품세계의 전모를 살필 수 있는 그처럼 많은 작품을 보기는 처음이었다. 새로운 미술운동을 전개하던 일부 젊은 작가들이 세잔을 주목하기는 했지만, 세잔은 여전히 평생을 변방에서 묻혀 지낸 이름없는 화가일 뿐이었다. 릴케는 세잔의 작품에서 성인다운 숭고함을 읽었다. 구도자처럼 작품에 헌신한 화가의 삶과 그 결정체인 작품 앞에서 전율하였다.

살롱 도톤이 열리는 동안 릴케는 거의 매일처럼 전시장을 찾았다. 그리고 한 작품 한 작품을 깊이 관찰하고 분석했다. 때로는 화가의 도움을 받기도 했다. 그는 관찰한 내용을 기록으로 남겼다. 매일처럼 쓴 미술비평은 편지 형식의 글이 되어 독일에 떨어져 지내고 있던 아내 클라라 릴케에게 보내졌다. 얼핏 보면 편지 형식이라서 두서가 없어 보일 수 있다. 하지만 주의 깊은 독자라면 릴케의 작품 분석이 얼마나 정확하고 번뜩이는 통찰력으로 가득 차 있는지를 느끼게 된다. 무계획적인 글처럼 보이는 이면에는 아주 치밀한 배치와 교묘한 조화가 숨어 있다. 주제와 거리가 멀어 보이는 파리

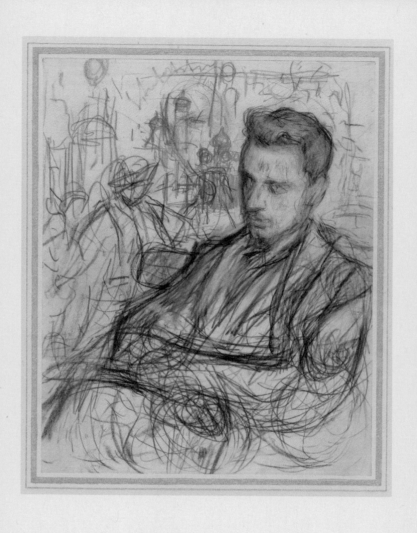

그림43
레오니드 파스테르나크, 〈라이너 마리아 릴케
드로잉〉.

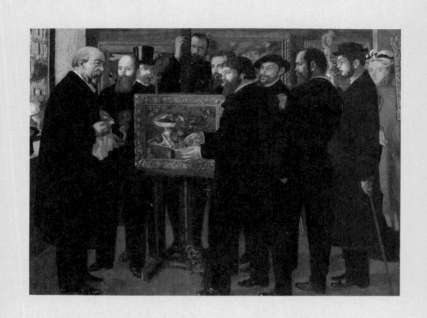

그림44
모리스 드니, 〈세잔에의 경의〉(1900).
젊은 화가들이 볼라르의 화랑에서 세잔의
그림을 보며 감동하는 모습을 그린 그림으로,
모리스 드니가 그려 세잔에게 헌정하였다.

시내의 풍경을 묘사한 글도 자세히 뜯어보면 세잔 작품의 구도와 색채 등을 은유적으로 표현한 것임을 알 수 있다. 릴케는 많은 부분에서 세잔의 눈으로 파리를 보고 있었던 것이다. 이 같은 체험은 3년 후에 완성된 자전적 산문소설《말테의 수기》속에 녹아들어 있다.

1907년 이후 세잔의 미술사적 위상은 크게 달라진다. 프랑스의 입체파 화가 앙드레 로트André Lhote는 1920년에 쓴 글에서 '지난 20년간 미술계에서 벌어진 모든 일의 출발점은 세잔'이라고 했다. 파카소도, 마티스도, 바라크도, 파울 클레도 하나같이 세잔을 자신들의 뿌리로 인정한다. 하지만 세잔의 작품에 대한 최초의 본격적인 비평문은 릴케의 편지라고 할 수 있다.

릴케는 시인이었지만 일찍부터 하인리히 포겔러Heinrich Vogeler, 파울 클레Paul Klee 같은 화가들과 교류하며 미술적 안목을 키웠다. 운명의 여인 루 살로메Lou Andreas-Salomé와 두 차례 러시아 여행을 하면서도 레오니드 파스테르나크Leonid Pasternak, 이삭 레비탄Isaac Levitan 같은 화가를 만났다. 좀 더 깊이 화가들의 세계를 이해하기 시작한 것은 독일 브레멘 근처의 화가마을 보르프스베데에 체류하면서였다. 릴케는 화가들의 작업을 지켜보면서 문인들과는 다른 작업방식에 깊

은 흥미를 느꼈다. 그 가운데서도 파울라 모더존베커Paula Modersohn-Becker 는 릴케에게 색채의 본질이 무엇인지를 가르쳐 준 스승이다. 릴케의 부인이 되는 클라라 베스토프는 도구를 사용하는 조각 언어의 매력을 알게 해주었다. 로댕의 제자였던 베스토프를 통해 로댕을 알게 된 릴케는 로댕의 작품세계에 매료되었다. 그러던 중 《로댕론》의 집필을 의뢰받고 파리로 달려가 로댕의 조수가 되었다. 이때부터 12년에 걸친 릴케의 파리 시대가 시작된다.

화가들과의 오랜 교류를 통해 릴케는 화가의 눈으로 사물을 바라보는 능력을 얻게 되었다. 파리에 사는 릴케에게 세잔과의 만남은 자연스러운 일이었다. 숱한 화가들과 가까이 지냈지만, 로댕을 제외하고는, 세잔의 그림만큼 릴케의 삶에 결정적인 영향을 미친 것은 없었다. 릴케는 나중에 자신의 창작활동에 영향을 준 사람을 꼽아달라는 질문을 받고는, 세잔이 최고의 본보기였으며 그의 흔적을 어디든 따라다녔다고 회고했다.

세잔 회고전에 대한 미술비평이라 할 수 있는 세잔의 편지는 부인 클라라 릴케만 읽을 수 있었다. 사적인 편지였기 때문이다. 릴케는 좀 더 본격적으로 세잔에 관한 책을 쓰고 싶어했지만, 그 꿈은 이루어지지 못했다. 릴케의 편지는 그

어떤 편지보다 열정이 넘쳐 흐른다. 이처럼 진지하게 예술적 열정을 불태운 편지가 달리 있을까? 이들 편지가 러브레터보다 더 아름답게 느껴지는 이유다.

편지를 고이 간직하고 있던 클라라 릴케는 50여 년 가까이 시간이 흐른 1952년에 세잔에 관한 부분만 추려 한 권의 책 *Briefe Über Cézanne*(Insel Verlag)으로 내용을 세상에 공개하였다. 진지한 릴케의 독자라면 세잔의 작품이 릴케의 창작활동에 얼마나 큰 영향을 끼쳤는지 이 편지를 통해 발견할 수 있을 것이다.

옮긴이의 말

　대학에 다니던 시절의 일입니다. 어느 여름날 아침 일찍 하숙집을 나와 학교로 향하고 있었습니다. 집을 나선 지 얼마 되지 않았을 때, 쓰러질 듯이 나에게 다가오던 한 선배를 발견했습니다. 그 선배는 거의 신음소리로 부축해 달라고 부탁했습니다. 창백한 얼굴로 힘없이 쓰러져가는 선배를 황급히 부축하니 찌든 담배 냄새와 술 냄새가 코를 찔렀습니다. 선배는 밤새 술을 마시고 자취방으로 돌아가던 길이었습니다. 그 선배가 혼자서 걸을 수 있을 때까지 부축해 주고 학교로 향했습니다.

　그 해 가을, 대학신문에 그 선배의 시가 '대학문학상 당선작'으로 게재되어 있는 것을 보았습니다. 지금은 잘 기억이 안 나지만 많이 음울한 느낌을 주는 시였습니다. 릴케의 편지를 번역하면서 환기도 잘 되지 않는 조그만 하숙방에 앉

아 시와 소설을 이야기하던 그 선배가 문득 떠올랐습니다. 시인은 손에 잡히는 유형적인 것을 다루지 않기에 자신을 망가뜨릴 수도 있는 고뇌 속에서 해결법을 찾는 듯합니다.

릴케가 자신의 분야와 다른 화가들과 같이 생활하고, 그들의 삶과 작품을 탐색하는 것이 새롭게 느껴졌습니다. 릴케가 말하고자 하는 내용이 우리말로 잘 옮겨졌는지 걱정이 앞섭니다.

작품 목록